U0000556

for what?

郭衡祈(郭子)
文字／攝影

關於郭子。

關於郭子。

我常常覺得他在哪兒，舞台就在哪兒。

他很外顯，他很有主見，他總是唱得比歌手大聲，他總是跳得比舞者還猛，他的斜槓很多，他也常常邀功，或者大辣辣的開自己玩笑，但每每認真讚美他的時候，他會突然結巴說「嗯……真的嗎……我可以嗎……我很好嗎……」

我上過郭子的瑜伽課，我看到的是一個專業的、溫柔的瑜伽老師，結合他對音樂的敏感，在課程中隨著樂聲與他的引導，我和我的身心都經驗了一場非常放鬆舒服的深度之旅。

因為同樣有著劇場、演員、主持、歌手的經歷，於是邀請他擔任我二〇一八年第一次小巨蛋演唱會導演，每次開會他都有備而來，劇場導演的經驗讓他非常精準的整合各個環節，熱情投入並且細膩，我看到另一個很專業的郭子導演。不只專業而且有愛。

有愛、有熱情、有想法這件事也發生在幾次我和他在多人演唱會中的相遇。只要是他導演，那個被稱為拼盤式的演唱會就顯得更多的生命與情感。

從過去到現在，當然大部分的人都只是認識那個舞台上亮眼的郭子，但當他結巴的說：「真的嗎？我可以嗎？」我看到了一個害羞的、甚至委屈的、害怕的小男孩。以及當我的手機亮起他寫來的訊息，經過這麼多年，除了可以有比較多的力量去疼愛自己，更因為經過許多學習、練習與覺察，讓對話框裡的字句，有著更多的釋懷，平和與智慧，那個可以脆弱也可以勇敢的溫度。

不管是模仿宋能爾牧師的郭子，還是唱頌佛歌的郭衡

祈，舞台劇「蝴蝶君」的反串和「大家安靜」裡很多人直接以為他是女演員的冰冰姐，寫出許多暢銷金曲的創作人，唱著「關於離別」的歌手，舞台劇和演唱會的導演，溫柔引導的瑜伽老師，愛之日常音樂節的召集人……在這本書裡，我看到了這些斜槓其實來自他那個內在的小孩，他以為他很脆弱很微小，其實他是如此強大。

而我想說，親愛的郭子，謝謝你，謝謝你照顧自己的心，並且無懼的疼愛著它，謝謝你的謙卑與強大，於是我們可以在你迷人的雙眼、開懷的笑容、溫暖的熱情中被感染也成為有愛的人。

祝福你

萬芳

流行音樂創作人、演員、歌手

如果在更早的時候相認

郭子和我如果在更早的時候相認，那我們應該有機會成為大小百合二重唱的接班人。哈！

這幾年因為參與萬芳演唱會音樂團隊的關係，所以我們兩個人，把過去沒有交集的時間全部快速的串流銜接……其實好像也不需要怎麼的交代彼此的過去，就這麼一觸即發心靈相通。

回想起第一次聽到郭子的歌，已經快要三十年了……但是一直記得除了他有好的歌喉和創作力，想像力之外，總覺得他有許多創作都是關於「不快樂」！

這幾天看著他拍的照片，也整理自己的前半輩子，然後邊聽他那些感動我的曲子，時間彷彿當下凝結了……

原來這幾年你教瑜伽，虔誠信佛，創作宗教歌曲，擔任各式各樣演唱會導演，「愛之日常音樂節」發起人，舞台劇「大家安靜30」的瘋狂演出……

這些都是你給自己的療癒，靜心的課程。

曾經流過多少淚，孤單的面對多少個夜晚，創作寫著自己寫照的旋律，而這些美好的創作，一定會撫慰更多更多人的心靈。

謝謝郭子。

也謝謝住在你心底的小郭子。

黃韻玲

流行音樂創作、製作人、金曲、金音獎得主

永遠能給我驚喜的同學！

這個在國立藝術學院（臺北藝術大學）戲劇系第四屆第一堂表演課，就讓全班因他唱作俱佳的表演留下深刻的印象的同學。

這個上課傳紙條會把罵人三八的 Three-Eight 寫成「Tree-Eight」，把城府很深寫成「沉斧很深」的同學。

大一就為系上學期製作大戲，挑樑擔任音樂設計的同學。

大三因為創作才華被唱片公司網羅，成為學生創作歌手的同學。

這個演而優則唱，唱極佳則創作，才華洋溢的同學，就是流行音樂界集歌手、音樂創作人、演唱會編導於一身的郭子老師。

多才多藝的郭同學從不因天賦而減少過努力！端看他對修習瑜伽的執著就夠令人佩服。為了拿下三百小時瑜伽師資的資格，即便是參與海外工作中，還是鞭策自己每天鍛鍊，這毅力非常人能及。

而攝影，是他記錄生命感動瞬間的方式。他的照片是充滿情感、有故事流洩的靈動。每件事都全力以赴，每一天都豐富多彩。

之前，我們因他的歌而感動傳唱！這回，讓我們隨他的畫面而沉醉低迴！

祝福這個永遠能給我驚喜的同學！

郎祖筠

演員、表演專業指導、春河劇團團長、大學同學

他是一個大方的朋友

這是我第一次接到他的信，深深印在腦海裡的名字。當年我大學四年級，一起在劇場排戲的朋友，現在的果陀導演梁志民跟我說：「介紹你一位學弟，你們應該可以成為好朋友。」我演完舞台劇，然後大學畢業去當兵。不以為意的當年，就只收過他這一封信。為何？我也記不起來了。

東京

是我們第一次見面的都市。好友三個人來東京玩，當年我剛到東京念室內設計。觀光的開放，繁華的東京，對於哈日的朋友，在台北見不到的，一個個在東京見面。好友帶著兩位朋友，跟我約在新宿車站，當時好友介紹我說，這是鼎鼎大名的作曲家「郭子」，只記得他有點不好意思笑得燦爛。我還大聲回說：「你就是郭衡祈啊！」他一臉驚訝說：「你怎知道我的本名？」我只回答說：「我們通過一次信。」那時候他很多歌都超紅，但在東京念書的我，忙著哈日本流行音樂，跟台灣流行音樂真的有點脫節，很多歌都聽過，但都不知道是他寫的。依稀記得我們幾個朋友就吃吃喝喝聊得很開心。

郡山

很多人都不知道這個地方。我在東京的設計學校畢業後，來到這個日本東北南部的二線城市工作。那時候一個外國人在一個完全日本人的公司上班，就是會期盼家人朋友來訪，家人當然不用說，常常來。朋友呢？大家都在東京就買得不亦樂乎了，誰會特地來這鄉下看朋友？好友這也是個溫

泉聖地呀！可以滑雪泡湯。

有一天，郭子到了東京打電話跟我說（沒手機的年代，怎麼聯絡的我也忘了）：「岳夫啊，我跟鄔裕康還有阿妹（對！是張惠妹！）在東京，一起去你那邊走走好嗎？」當然好啊！開心死了！阿妹當紅，能見到偶像求之不得！然後過了隔天，郭子說阿妹害羞跟鄔裕康留在東京血拼，他自己來，我只記得跟郭子說：「那你要幫我拿阿妹簽名CD來！我帶你去滑雪泡湯！」

第二年，郭子二訪郡山，寧靜的小鎮。晚上去車站接他，吃飯泡湯，回家聊天喝酒。隔天早上我要上班，早早出門，我交待郭子只能搭公車去車站，好好睡吧，放假旅遊嘛。沒想到我才到辦公室，地震！我打電話回我住的地方，問郭子有沒有被嚇到，郭子說：「嚇死人了，還沒睡醒就被地震嚇醒！」我在郡山工作三年，郭子成了我唯一最深刻的來訪朋友。

兩年兩晚，小酌的兩個小清酒的酒瓶上，都有請他簽名，現在還在我家的櫃子上擺著。當年他已經是超級搶手，超級賣作的流行音樂作曲大師了。對了，至今他還會說：「你帶我去滑雪我還扭到腳踝！」這我就真的沒印象了，哈哈哈！

台北

千禧年前一年，我離開郡山工作回到台北定居。大家都正逢三十多歲，事業最忙碌的黃金十年。郭子在音樂界，劇場界，演唱會各方面大放異彩，我則在室內設計工作上重新起步。偶爾一群朋友聚會時會碰到面，一樣地嘻嘻哈哈，有他的地方唯一不缺的就是笑聲。我好像從來不記得，其實他寫的很多歌大家都會唱。很多歌我都會唱，但是在後來才知

這是他寫的！

台中

有一天，郭子打電話給我：「岳夫啊，我有個空間要麻煩你幫我規劃看看。」嚇一跳的我，才知道他已經是要開瑜伽教室了！我笑說我彎腰手都碰不到地板，你都可以四肢打蝴蝶結了！我才知道在這幾年之間，他又默默學了瑜伽，還一路修行佛法，人整個看起來精神年輕，但活潑依然不變。是說我們這種年紀了，還能變什麼樣子？因為我們一起聊天就是一直笑一直笑，沒個正經八百，這個真的變不了了。

這十多年

有時候老朋友聊起來就是無邊無際。先是我結婚十週年，郭子跟萬芳來當婚禮歌手，他又發了睽違幾年的專輯「愛相同」。然後我出版了第一本書「東京散步思考」當然少不了郭子來助陣寫推薦。然後他發起了「愛之日常音樂節」，我當然一話不說跳下來參與。然後前陣子他導演了萬芳的第一次巨蛋演唱會，然後他又演了讓人家笑到六塊肌出現的「大家安靜30」。

然後，他前陣子發簡訊跟我說：「岳夫啊，我居然要出書了！你來寫篇文章吧！」我說：「你為何要把自己弄得那麼忙！我真的是太佩服你了！」

佛花

整本書裡寫他自己人生的經歷，這不是一件容易的事。

書裡是郭子的人生，我們卻可以看到流行音樂輝煌，可以聽到郭子的成長轉變，可以感受年紀漸長的寧靜，我們可以從

他的第三隻眼中的攝影作品聞到滿滿的人文氣息。

For What？

分享人生經驗，讓周遭的朋友們享有更豐富的愉悅，郭子是個大方的朋友。

三十多年後的他，現在是一

郭衛祈。

陳岳夫

名室內設計師、作家、好友

For What?

去年跨入流行音樂屆三十，而初入社會演第一齣舞台劇屆三十，而在此時，我居然要做一件我三十年來沒想過的事——出書。連我自己都要問 For What?

以我被同學笑話的中文程度，我能寫些什麼？妙筆生花的文辭技巧，小時候沒打好底子，現在看是來不及了。在三十年來自己出唱片，幫別人寫的歌，大部分負責的都是作曲，幫那些感人肺腑的歌詞，著上該有的顏色，大致也算是適切合宜，於是確實有些傳唱度。大學戲劇系畢業，演過幾齣舞台劇，也辦過「臺北故事劇場」劇團，在同年齡層中也還算有些印象。接著電視、電台主持，十幾年的演唱會導演後，一頭栽進瑜伽的世界，完成二百小時國際師資認證，接著又完成三百小時艾揚格師資培訓課程，於是又多了瑜伽老師的稱號，現在又做了音樂節的召集人。如今年過半百，同我這時候怎麼又加一條斜槓多了寫作／攝影？我想，這麼變

化多端，連我都不可置信的戲如人生，彷彿老天總在我努力奮游到慌忙時，快看不清前路的時候，給了另一段出口的指引，而我也只是隨順著指引走向我下一段人生。

For what? 為什麼我的人生有這麼多轉折？

老實說，五十歲前我也還在懷疑自己，老是覺得我的每一段人生中，總是出現即將再往前一步時，赫然驚覺不轉彎可能會撞牆的情況，只好不斷轉換角色，但轉換角色後，好像也還演得蠻是個樣兒。直到五十歲之後，我才慢慢體悟釋懷，自己這般戲劇化的人生，其實就是「我的人生」。何須懷疑你的人生模式跟其他人不一樣？

所以，就安適的在你所有諸多斜槓，因緣際會的每個角色中，認真的去完成學習後，該開另一扇窗時，隨順的去嘗試學習打開吧！

為什麼此刻出這本攝影文集？也許某個因緣和合，讓我能在此刻分享那些我眼所經歷、捕捉的剎那光影，以及掠過我眼前那些人生經歷過的音樂、戲劇的緣起吧。對我來說，其實每一張想分的享照片，已說完一個啟示與投射與你的故事，故事不都在一張照片裡說盡了不是嗎？可我不是哪個有名的攝影師，也沒有一台夠水準的照相機，要這麼囂張地說這句話，自己都覺得心虛。所以我還是在以「照實」說一些中年大叔，過盡千帆，看盡繁華後的往事與絮語，紀念這進社會三十年的另一個開始。當作另一個三十而立吧！

說到中年大叔，我一位有朋友剛準備過生日跨越三十歲，說著準備好成為中年大叔了，希望自己在現在最舒服的位置，做該做的事。

不經讓我努力想著我三十歲的時候在做什麼？二十五年前了啊……有點驚。

三十八歲當時歪打正著，一九九三年在歌壇自認喪志時，被張學友的製作人黃慶元邀寫一首歌，寫了一首離別的歌「祝福」翻轉了我的人生風景，接連「偷心」、「擁友」每張主打歌加一首專輯內的歌，到一九九五年，我真三十歲了，寫了「忘記你我做不到」，在作曲界有了點地位，幾乎是大牌邀歌每寫必中，努力日以繼夜地交稿，追稿，交稿再追稿。但回想在那些年中，我其實內心的衝突、疑惑、不安、不平，讓我沒在最舒服的位置做該做的事，但也因為心中有一大堆的疑惑、不安、孤獨……在我創作力最旺盛的時候撞擊著，於是衝過四十歲時，驀然回首，看見原來是滿室花開。

但對自己的疑惑、沮喪仍然覺得人生總缺了一大塊？於是回去做劇場、開劇團，結果三年後自認失敗，「風光」收場（場場滿座居然歇業，被李國修老師調侃賺了錢就跑）。二〇〇二年接了劉若英的「單身日誌」演唱會，我與奶茶像是把人生豁出去似的，居然將兩層樓的劇場式旋轉房子放上舞台，讓人為之驚訝（現在想來當時自己哪來的勇氣？）於是台灣演唱會開始有「導演」的時代正式啟動，也開啟了我十幾年來幕後演唱會導演生涯的另一段人生風景。直到二〇一四年，入音樂圈二十五年了，再回頭看這滿室的花，我才真正體會到，都不是我自己一個人種的啊！

只是時代給你了契機，別人給你一個機會，你惟一做的事，就是努力認真的做，所以這些花才開了，而且誰說花屬於你的？說開花，也只是過去曾發生過的事，花在當時開過也早謝了，連花香都過期。

接近五十才遇到瑜伽，一股腦兒的陷入，在信仰與瑜伽

練習裡，重新看音樂、戲劇、你的人生……原來花都只開在桃花源，還有什麼不安？疑惑嗎？

當然還是有的。但就是當下解決當下的事，所以依然有著不安，也有著疑惑。沒錯，好好正面解決就是了。解決不了，就順勢地轉個彎吧！這才發現人生原來就是不停的打卡，然後碰壁轉彎……等我轉了十幾個彎，現在有點大叔的感覺了。至於大叔瑜伽體位法，也不再造會有多厲害可拍照嚇人的照片，反正身上一堆壞零件，算年輕好動自食惡果，但至少現在的身體可以讓我好好的活著，珍惜啊珍惜！其實後來也才發現，瑜伽根本不是要你做特技演員，而是覺知當下，與自己的身心開始對話，保持覺知的練習著。

三十而「立」，原來只是你從爬著，開始站起來走路而已，這也是等著跌倒的開始，但也是學著跌倒，怎麼再站起來的各種過程。

比上不足，但也不比下，現在凡是誠心去面對想做的事，祈願所有該有的因緣皆因誠心而具足，大家開心，我也就滿意了。

花開不開，舒不舒服……不是大叔該想的事。

我就是喜歡音樂、戲劇、攝影、瑜伽……（也許還有更多待發掘），有沒有人欣賞、開不開花、成不成果，大叔……更不用想－快樂地活著吧……

所以 For What?

如果說「佛 Buddha」是一個覺醒遍知的狀態，那所有眼所及的吉光片羽，或是一路走來的轉折人生，不正該是時時處處讓人覺醒的契機與景象嗎？

所以要問我 For What？為著嘗試在我沿途的人生風景中，去分享那些過往映影像裡，讓我覺醒在一朵朵曾經開出，在我們人生中的一佛花。

我是「好的」

小時候，我就知道自己很愛演戲唱歌跳舞，只要看到電視播映什麼，等一下我就會學著自己演起來。無論是歌仔戲、「翠笛銀箏」（華視著第一個戶外歌唱節目）、「群星會」……小時候的記憶，在還沒上學之前，就常常被要求在叔叔阿姨來訪、或是出遊時，被叫出來歌舞娛樂大家，逗得長輩們拍手叫好。

那些叔叔阿姨開心同時，常帶著詼諧的笑語，覺得我像極一個會唱歌跳舞的「小女孩」，好可愛的讚美之下，藏著一種眼光。會這麼想，應該是這個愛唱歌跳舞的我，從小有著心思細密又敏感的特質。因為當時連我自己都覺得我這種表演很不正常，因為其他家的小孩，事後都會模仿我的樣子嘲笑我，因為他們不會這樣，我是他們眼中的怪胎（其實我成長過程一直都會有這種事發生，尤其是刻意模仿我說話動作的樣子，即使不是帶著惡意，都讓我當時尷尬又心驚）。

19

我印象裡最深刻的是小學三年級，忘了什麼事件，全班男同學下課時，把我圍在角落，要我當場脫褲子。當他們正要動手的時候，我衝出教室，哭著跑回家。回到家哭著跟媽媽說，媽媽嚇到不知怎麼處理，只說了：「一定你做錯了什麼，要不然大家為什麼要這樣對你？」

頓時，我錯愕的不哭了……原來在我心裡，這個恐慌的習題我是沒有後盾的，我至今仍清楚地記得當時心裡突然告訴自己的想法，如今想來這想法好成人、好黑暗啊！

忘了我怎麼畢業的，小學發生什麼事，我沒什麼印象了，我只知道我一進校門就要演另一個人，雖然還是演不好，但至少欺負訕笑的男同學少一點（也許沒有用，但我覺得只有這個方法才可以讓自己生存下來）。

上了國中，除了要應對各種輕蔑的外號之外，有一個男同學每天下課就是要教訓我，鬧到老師甚至請我媽媽來學校（我其實不知道為什麼要請我媽媽來學校）。媽媽來了，他直接對那位班上最流氓樣的同學說：「你不要小看我們家衛斯，他要打人不會打輸你！」

我當時糗到很想當場昏倒……（我媽真的不太了解她的小孩了，如果能打贏，那就不用妳出現了）

忘了我怎麼畢業的，只記得每天要藏好自己好辛苦。我依然一進校門自然演成另一個人，可是怎麼演都會有穿幫的時候，當娘娘腔的字眼在我耳邊跑出來的時候，我就會全身冒冷汗，我知道那個「不好的我」又露餡了。

是的，不好的我。

整個成長過程，我一直在應付那個不好的我，帶著所有恐慌留下的陰影，一直到有一天……我三十幾歲時，有人找到我，說要開小學同學會。

我選擇去了，大家也都變大人了，大夥兒有說有笑，說我在電視上唱歌當明星，居然我們班有名人耶！但其實去這個同學會，我只想問一件事，當時你們幾個男生還記不記得你們把我遛到牆角要脫我褲子？

當我突然插入這個話題，原以為應該是一片靜默，我等著大家懺悔的眼神，或是尷尬的笑，但是，完全沒有！

沒有人記得有這件事！

他們說：「只有印象老師很疼我，我功課很好，很會唱歌、彈琴，好優秀啊！」

從他們的反應，我知道他們真的沒有對那件事的印象，而且覺得我優秀也是真的。

所以這麼多年來，是我自己緊抓著小學的那個我，讓他一直哭泣流淚？

是我想掩藏國中的我，讓他躲在最灰暗的角落不被發現？

一路是我背起一個一個受傷的我，壓得自己喘不過氣？

但沒有人告訴我，我是「好的」！

原來我是好的。我早該跟我驚慌的童年說再見，早該跟那個恐懼的年少說再見，但我卻緊抓著傷痛的他們，緊緊拎住不放過他們，跟著我一直到現在……

但這成長的過程，真的沒有人告訴我，我是「好的」，所以我像是有義務帶著那些每個時期恐懼受傷的自己，保護又憐惜著他們，久而久之成為壓著我喘不過氣的負擔，成為一個個揮之不去的陰影。

直到現在，儘管知道自己沒什麼不好，想跟那些小時候傷痛的自己說再見，但可能已經時間過久，早已深藏在我心

裡之中，他們會在你生活中、交朋友、談感情的時候，突然跳出來說你還是「不好的」，那時失落與恐懼會在一秒間擊垮你的自信，讓你再度躲進自我否定的防空洞。

原來這叫做霸凌！

遭到霸凌的後座力，原來超乎你的想像，它會深植在你的成長生活裡，影響你所有的處事觀念、行為判斷……

所以懇請所有為人父母，當你的小孩被霸凌，如果沒有人出來說他沒有錯，那做父母的可能永遠不知道自己的小孩被霸凌，因為他會選擇不告訴你，也不敢告訴你，因為他覺得那是他的錯。葉永鋕不是第一個被霸凌的小孩，而葉媽媽如果不是自己小孩莫名的死，也不會覺醒著走上街頭，捍衛更多被霸凌的小孩。有多少幸運如我的小孩能活至今日，雖可能如我偶爾陰影來襲，但至少能有自我覺醒的機會。所以，無論如何我要好好活著啊！如果還有餘力，希望能幫助更多躲在角落無助的靈魂，別再認為自己是「不好的」，社會強加我們在任何事物上無形歧視的觀念，固然根深蒂固，但隨著時代的推演與努力，相信那些無名的恐懼有日自然會煙消雲散，只要我們開始做起。

我依然練習並試著跟以為「不好的我」說再見，跟我的童年、我的年少說再見，雖然並不容易。但我會持續跟他說：「你一直都很棒！好值得為自己驕傲！」而當「他們」突然再回來找我時，我會記得請他們安心，我……現在是好的！

希望寫完後的未來，我將無懼地帶著我的「好」面對這個世界，開心做那個當時認為「不好的」自己。

而面對現今所有的歧視，我知道它們跟我的小學同學一樣，他們不知道他們做錯了什麼？因為沒有人告訴他們，他們正在做傷害自己、更可能是傷害別人一輩子的事，如果沒

有大家來告訴他，如果這個社會以及我們從小的教育，沒有這股正向的風氣，那歧視與霸凌將充斥在生活的每一個角落。

我與新銳導演擦身而過

陰錯陽差讀了延平中學，對於這樣一個升學擺第一的學校，要快速在高二念完所有課本，必須一進學校就要選好自然組還是社會組，但我都還沒發育完全（我是指頭腦）怎麼會知道我應該選什麼？當然這個時候，媽媽，這個重要的角色就又出現了。一切由她幫您決定：「當然是自然組！那個×××的兒子考上是台大電機系，×××的兒子是台大醫學系……」於是人生過五關的卷紙顫抖得往後捲開，果然走上了一分路。

化學元素都背不起來了，還要背互相混合相加會變成什麼？什麼加在一起會起火，哪一個英文字母少了，就變成另一個元素？一個石頭有多少克，離地一公尺，用多少時間才會落地，那等於多少克的棉花，同樣的高度，同一時間落地？（以上，是我經過幾十年後，腦袋錯亂想出化學、物理好像會有的一些問題，如有雷同，純屬巧合。但我知道應該跟牛

頓的那顆蘋果有關。這應該錯不了……）

　　我撐到高二下學期，所有能死背的，我已仁至義盡。只要撐過最後一年，到高三一直模擬考死背下去。「我媽媽的志願」，可能、大概、或許就要順利完成了！

　　只可惜……

　　我不小心人生第一次一個人走進電影院，看了一部新銳導演的電影（非常抱歉，我真的忘記是哪一部先看，應該是三個導演個別拍三十分鐘的那部「光陰的故事」）。走出電影院，莫名震撼之餘，我心中的真主（我實在不知道該稱祂什麼），突然非常成熟的問我：「你未來要當工程師？還是醫生嗎？如果不是，你為什麼要念自然組？這是你要的未來嗎？」這些問題深深撞擊我的心靈，只是這撞擊來得有點遲！我兩腳都踏進自然組的棺材了，我腦袋才開始發育。

　　回到家，我跟家人說我要轉組！

　　感覺當時天應該塌下來了。我媽很疑惑地看著我無語（我猜她應該覺得她的人生要毀了，喔不！是我的人生要毀了，而且接下來她沒有可以「聽說」的例子可供參考了）。我爸只說，你自己想清楚喔！（因為那時候的爸爸都在為賺錢而忙，只要小孩沒變壞，應該都沒事，十分典型男主外的父親，我是這樣想的）。

　　要在這個接骨眼上轉組，高三可都在模擬考了，轉組？你是要誰教你社會組的科目？那自然又要母親走一趟學校，當面跟學校說，兒子在這時候堅持轉組的大志。反正我媽是一定說不清為什麼，因為我也說不清，我只知道我未來一定不是什麼工程師或是醫生什麼的……

　　母親很心虛的跟班主任道歉，為了這個突然非常任性堅持、腦筋突然短路講不聽的學生要求轉組。當時我只聽到班

主任用很輕蔑諷刺的口吻對著我跟我媽說：「這時候要轉組啊？可以啊，就不要拖到我們班模擬考的總成績就好，其他我不管你兒子要念什麼。」母親羞愧地落淚忙賠不是，但我看到這股情景，並沒有跟著感到慚愧，反而激起我一股反抗義士的決心，我在心中默地大喊：「不要小看我！老子就讀給你看！不要讓我考上社會組大學，我會拿著通知單丟到你面前！」還好只是在心中大喊，第一次模擬考，我考了全校倒數第二名（感謝當時倒數第一名的同學，現在應該事業有成，妻兒成群）。

　　但我也算是負責的小孩，早練就一番死背功夫，只是換科目而已，而且歷史、地理更好背，不會變來換去，只是時間夠不夠的問題。於是我每天除了通識科目，就從晚上十點要到凌晨兩點來背三年的歷史、地理的課本。有志者事竟成，聯考前最後一次模擬考，我居然考進全校只差兩位便一百名的一百零二名。

　　放假了，等著聯考的某一天早上，我上廁所時看著報紙，看到一則消息「國立藝術學院預定校址因大雨坍方」藝術學院？這是什麼學校？哪一所大學？認真打聽了一下（因為名稱很有氣質），原來是一所新學校，只有四個科系，學校還在蓋，現在借用其他學校的教室在上課。音樂、美術、舞蹈、戲劇，前三個科系，有非常清楚的規定入門資格才能考試（看吧！自己放棄鋼琴，什麼音樂班都不是，小奏鳴曲也早丟還給鋼琴老師）唯獨戲劇系，居然沒有任何考試資格，只要報名參加術科考試即可，而且前面幾個是單獨考試不參與聯考，剛好今年合併在聯考之內，只是增加術科考試，所以如果沒考上，還可以填別的志願（什麼志願？就是分數夠高，可上就填）。

聯考就不多提，大家都一樣，沒什麼忘記帶准考證的橋段，也沒什麼作弊花招的祕密可供。最印象深刻的，大概就是數學題目幾乎模擬考通通沒考過，只能如踩地雷般的猜（當年出題的老師的意圖實在很難了解，但我們也不能亂猜答題，因為都是猜錯倒扣的題目，所以如踩地雷）。出了考場，每個人罵聲不斷，或是驚恐的空洞眼神。

結果本人運氣不錯，考了當年的全國高標程度一十點五分。也就是說，整張考卷能寫對五題不加倒扣，你就是數學的高標程度（這般的好運，是該記上一筆人生陰錯陽差的紀錄）。

接下來等到術科考試的時候，那可是另一個時空世界般的美妙。一段沒限定的自選表演，要唱歌、跳舞、雜耍隨便你。我也不知哪來的靈感，跟鄰居借了一台手提錄音機（因為家裡只有高級音響搬不出門），用我當時最愛的歌手齊豫最新出版的專輯「有一個人」的第一首歌「去罷」，自己編了一段現代舞（當時哪知道什麼現代舞？就是在電視有看過雲門舞集的片段，應該很藝術，就自己亂編）我也不知道為什麼，整個考場的氣氛就好像一個遊樂場，等著我去一關一關玩似的。於是第一關自選表演，自己按下錄音機，鋼琴聲一出，我就張牙舞爪，很有情緒的滿場亂跳。老實說，在家編好的動作我全忘了，一開始就即興地起亂跳了，中間還自己拌到自己跌倒，索性在地上蠕動做痛苦狀（反正沒人看過我在家怎麼編的），最後還起身在所有評審老師之前旋轉了一圈，剛好音樂結束……（完美華麗轉身）

好了，接下來每一關，進考場圍觀的人越來越多，等最後一關賴聲川老師主考的情境表演測驗這關結束，我走出考場，就有一個好熱情興奮的女生追出來，叫我：「學弟，你

一定是學弟了！喝喝喝喝～」著實嚇了我一跳！

這樣的笑聲，就是我後來的學姊─王月。

我的聯考分數老實說，總成績大概要準備重考了，但因為我的術科成績名列前茅，綜合一下，於是我真的考上了唯一的志願─國立藝術學院（現在改名國立臺北藝術大學）。

在填志願表的時候，當然你就只能填第一志願是國立藝術學院，但這時我親愛的母親，小聲的提示我：「多填一些嘛，有沒有什麼醫學系、電機系可以填一下……」我說：「媽，那些是自然組的。」於是，郭媽媽無語無望無聲、面無表情地飄走了……

到了回學校看放榜與拿入學單的日子，照慣例名人榜是從國立學校開始排起，那一屆考上國立的沒超過十位吧，我的名字斗大排在前面，排在台大政大……後面，因為我是「國立」藝術學院。接著跟班主任拿入學單，他沒看我，他把單子遞給我，我說：「謝謝老師！」（再度華麗轉身）

然後我有如電影畫面慢動作的，帶著一抹淺淺的微笑走在長廊，陽光適時地灑在我的身上，我走過滿是學生的長廊，只見其他學生轉身驚訝看著我的背影，而我，緩步消失在逆光的長廊……

我以為我終於可以開始往三位新銳導演的路前進了，但進了學校才知道，我要學的是─舞・台・劇！（我從來沒看過……什麼是舞台劇？）

於是我過五關的人生卷軸，就這樣岔路地走進了舞台劇的世界……

一朵因緣自開的花

老實說，我只有小學三年級到六年級學過鋼琴，大概只有學到「小奏鳴曲第一集」就停了（學過鋼琴的人就知道，那是初級程度）。我不是不愛音樂，只是我對於看那些豆芽菜音符有某種障礙，再加上小朋友的懶，於是每次都是要去鋼琴老師家的前幾個小時才自我恐補。有時候運氣好，手指與腦袋受到神的寬恕，順利過關。但神哪這麼多時間寬恕這些偷懶的小孩？所以穿幫的機會總是比較多。以前鋼琴老師是手拿鉛筆，彈錯一個音就敲手指一下，敲太多下，我痛，老師也煩，於是這首重練。懶惰如我，在小學六年級的時候，自動跟母親遊說，我上國中課業會變重，不該練鋼琴了！這時居然還得到母親的讚許，心中竊喜：真是一舉兩得聰明的決定啊！

但沒了鋼琴課，國中生活更苦悶，原來我不只對豆芽菜音符有障礙，我對所有要記的東西都有障礙，加上當時流行

跨學區讀明星學校，母親把我戶口遷到朋友家，讓我就讀忠孝東路的懷生國中。它是不是明星學校？其實我媽不大清楚，她只知道他朋友的小孩讀這所國中考上建中，於是我媽就覺得，我讀懷生國中應該就會考上建中吧？（非常聰明的推論法）於是我每日得從剛搬到的天母新家，轉兩班公車到忠孝東路上學。一趟就要花上一個半鐘頭，來車兩個鐘頭。除了要應付恐怖的學生人際關係、學業壓力，還要趕上下學擠沙丁魚公車來回。於是，不知不覺常常在無人的時候，我又坐到鋼琴前面，懷念起彈琴的日子。其實在音樂裡讓我好快樂啊！

　　沒有鋼琴課了，彈之前學過的曲子也彈膩了，倒是當時民歌風潮吹起，於是開始自己亂彈哼唱，從金韻獎第一集開始，後來還拿了幾本姊姊讀的席慕容詩集，模仿當個文青創作者，就這樣亂彈亂摸，還真被我找到一套自己的和弦彈法（好吧，就說我有這方面的天賦好了，但我只會彈ㄈ調（我最好唱的調）。幸好之後的電鋼琴都能幫你轉 Key。當然，當時創作的歌早忘了，應該都是不能聽的，可是「和弦」倒是幫我打好了底，成為我日後創作非常有用的工具。

　　當然，不用想，我沒有考上建中，我吊車尾的上了復興高中（當時公立高中倒數名次），對於一個在制式學科這麼智障的小孩來說，算是我很認真苦讀的交代。

　　但這時，我媽媽又「聽說」，與其讀復興高中，還不如去念私立高中，考上大學的機率比較大。於是媽媽拿著我的復興文憑，不用考，直接報名了延平中學（本來復興中學離天母家可能近一些，現在又一樣拉遠到仁愛路，又是另一個上下學擠沙丁魚的求學生涯的開始。延平中學可真的是一個以升學著名的私立學校，我們高二就要把高三的課本都讀完，

好在高三時，只剩不斷不斷的模擬考練兵。於是課表上的音樂課、體育課都改成自習課了。只是換到音樂教室，以免學校督察臨時來臨檢。（在這裡我先聲明，這是我那個時代發生的事，至於現在學校應該是五育並重，這樣為升學刪除音樂課程的手法，應該是不復見了……吧？）

在音樂教室上自習課，難免枯燥無聊，於是同學們就會拱我上去彈琴，讓自習課至少有音樂可以伴讀，弱勢如我，也只能順從（其實還蠻愛的）。但到了高中，我大概什麼流行歌曲，都可以找到和弦彈伴奏，彈得也有模有樣了，偶爾也真的把那些大師的詩拿來譜曲，彈給同學聽，倒也沒人說不悅耳，後來連自習課的老師都很自然地在上課時把我叫出來彈琴。對我也算是一種一舉兩得，在當時達到一種與同學平等共存的方式，也練出我上台表演的膽量。

現在回想起來，如果我當時繼續學鋼琴，真克服了懶惰，勤加練習，可能後來就報考了音樂系，走上另一條音樂路。後來上大學才發現，音樂系主修鋼琴的學生，真的要彈流行音樂都有一些障礙，或是創作不出流行音樂的感覺，相較於我自己亂摸索出來的一套彈和弦的方式，可以讓我創作流行歌曲，我想，是一種陰錯陽差的命中注定。而且，我早就退化到連五線譜都不會寫的地步，所以我所有的創作，如果沒有錄音機的發明，讓我用錄唱的記下來，也就沒有我現在這些音樂創作了吧？

順帶一提，我國中童星同學鄒裕康（懷生國中時，他當時正在演中視潘迎紫「武則天」其中的童星，那是我第一次被帶到電視攝影棚，新鮮極了，但回家就因攝影棚冷氣太強，感冒發燒了好幾天，但也跟他一路成了玩伴），之後上了大學，他知道我在學校會亂寫曲，於是開始傳一些他的詞

給我寫，我們兩個就開始這樣的亂寫亂作曲的玩，沒想到玩出了一朵花！

（……後來應該算一座花園吧）

原來你什麼都不要、別在傷口上灑鹽、忠孝東路走九遍、親愛的你怎麼不在身邊、春光、退路、你怎麼可以不愛我、女人緣……

終身成就獎

　　在北藝大的那幾年，應該是我目前想來，人生最開心、最自在的時光了。所有光怪陸離外面世界的「怪胎」都集合在此，做什麼怪事都變得理所當然的正常，當然對於我的音樂創作，也找到愛唱歌的同學願意跟我唱和，還曾組了個小團在某家餐廳開過「演唱會」，記得當年民歌大學城的歌手林隆璇、涂佩岑都有來聽呢！

　　某日，我的學長王柏森，跑來跟我說他要出唱片了，聽說學弟會寫歌，可否丟一些歌給學長拿去唱片公司選嗎？於是我錄了一個十首歌的卡帶給他，看哪一首適合學長？哪知「陪人去選美的結果成為佳麗．陪人去試鏡結果成了林青霞」這種劇情也能發生在我身上（當然，這比喻是也太過頭了，寫到後面就知道根本是⋯⋯）記得當時我與王柏森正在演學長一果陀劇場團長梁志民的「燈光九秒請準備」這齣戲，演完後居然有位大人物到後台來一薜岳。

薛岳‥「那卡帶十首歌都你寫的啊？」

我驚恐未定的回答‥「是啊……」

薛岳‥「那都是你唱的啊？」

我惶恐不安的回答‥「對啊……」

薛岳‥「唱的不錯嘛～十首都彎完整的～就自己唱吧！」

於是，那十首歌連順序都沒改，其中一首「兩個世界的男人」薛岳還指定跟我合唱，那就是我第一張專輯─「純屬虛構」。

但我可真沒有像林青霞的命，發片一星期，莫名在高雄宣傳演唱時，為了憋一個噴嚏，結果成了自發性氣胸，隔天被送回台北榮總急診，插管一個星期後，傷口還無法自動癒合，於是只好開大刀，切開兩條肋骨縫補肺破洞，在醫院一躺就是一個月，當然宣傳黃金期也過了，我慘淡「純屬虛構」的歌手生涯就此跟跼展開……

出院後，還是忍耐走完兩個月的宣傳，當時可沒有高鐵，只有國光號，俗稱野雞車的巴士。國內線飛機成了我們南北校園演唱的交通工具，尤其重要的是，十一點最後一班，當時如果飛機延遲起飛，最大的因素，某部分應該是哪一位大明星正在趕路，有時候還要加派警車開道（由於時代久遠，以上所言皆為我的夢話，勿再往下追溯如私於責任歸屬……）小咖如我，就算拖病延誤，只能去搭野雞車。那時周末野雞車常常客滿到凌晨，我記得復工沒多久，有一次野雞車客滿，我跟宣傳說可否住高雄一晚，但新進的宣傳不敢決定，堅持只能搭超賣的野雞車回台北，我說我自己出錢住飯店，明天自己回去，但這位新進宣傳又怕把我一人丟下，明天會被公司罵，於是一我們就坐在夾層廁所的樓梯，我帶著

還貼著紗布的傷口。一路搖晃到清晨四點。

到台北，我想人生很狼狽至此應該也到頂點了吧？沒想到沒隔多久，敝公司「德州唱片」老闆，聽說欠債跑路，於是公司關門大吉，一切就一「純屬虛構」了。

那一年，台灣第一屆金曲獎成立，想報個最佳新人也是「純屬虛構」了。而這專輯名稱稱職到實在應該得「最佳專輯名稱獎」。（可惜沒有這個獎項）

記得當時準備要出唱片的時候，朋友推薦一位算命師算了一下紫微斗數，算命師說以我的命格很適合做這一行，但XX宮因為對上XX宮很錯位（完全聽不懂，但現在應該就是XX星逆行對撞之類的），所以會很事倍功半，有成就，但大概就是……他停格了十秒……

就最多有個「終身成就獎」之類的吧……（真是鐵口直斷，一語成讖！）

果真我出的每一張專輯，不是報名前公司倒了，要不就是公司忘記報，最離譜的就是公司沒倒，我自行宣布退出歌壇（一九九七年的「這樣對我最好」）。所以當年滾石唱片在我宣布離開歌壇，金曲獎當晚，自製一個獎座，頒給我「終身成就獎」一座，以示我未來的終身「成就」。

今年是第三十一屆金曲獎，那也就代表我在流行音樂出道三十二年了。我與金曲獎真的沒什麼緣分，唯一沾得上邊的，大概就是一九九四年的「祝福」獲得年度最佳歌曲，但我是在家裡電視機裡看到的。因為當年的年度歌曲是由唱片公司獲獎，所以我跟作詞人丁曉雯，連進入會場的門票都沒有。當然當時的寶麗金唱片公司也很貼心，做了一個塑膠的獎牌給我們做為感謝。那是我跟金曲獎唯一有點關係，也最

接近金曲獎的一次。

這三十二年，除了自己的專輯，很慶幸地寫了不少流行歌曲的代表作，但通常像這樣的商業歌曲，評審通常不大青睞，小情小愛、過於通俗吧（但流行歌曲不就該這麼通俗不是嗎？）尤其一九九〇至二〇〇〇的十年中間，大概入圍名單很多都是入圍了才去找是哪一首歌？這歌手是哪一位？之後也被人詬病跟大眾過於脫節，於是才慢慢有往商業暢銷的方向貼近，尤其前些年的金曲獎，變得跟大眾比較有共鳴。至少你會有「我也覺得就是這首！」的感覺，或是「應該是那一首吧！那一首得獎才對啊？怎麼回事……」因為無論歌手或是歌曲，至少是跟大眾接近的，你是有參與感的。

老實說，要把歌曲專輯交給一群專業評審來評定，這真的是要看你的命了，每一張專輯不都是用盡心思要做好？每一首歌不都是想呈現出最完整的樣貌？可是就像戀愛一樣，不對胃口就是沒感覺，或是這一群人，剛好偏愛哪一種風格，或是今年主旨就是要鼓勵年輕人，那資深的歌手算你流年錯位了……

所以我就是那個如愛情始終流年錯位、水星逆行、始終遇不到對緣分的人吧？

但回首三十二年，我很開心依然熱愛音樂，珍惜在錄音室裡製作、錄音，享受從 Demo 慢慢把成品捏出來的過程，自己又從那個小地方、發現了一個新感覺，或是領悟了哪種詮釋，儘管已經不再流行線上了，我依然能找到音樂裡讓我開心興奮的自己。

入行三十二年，我想所獲得的，可能不適用金曲獎來證明，而是偶而聽見誰又很驚訝地跑來跟我說：「某某歌是你寫的嗎？我的老天爺！那是我當年情傷的神曲～！我每天晚

39

上都要聽好幾週＠＃＄％〈……」

　　有沒有什麼成就，這麼一路走來，常常都來不及去感覺，但我與音樂交融在屬於自己的美好世界，居然同時成為別人美好的回憶，我想……除了感謝，一切足矣。

未能爾的兒童樂園

　　若說金韻獎是一九七七年開始的，那我國語流行音樂創作的啟蒙，正確說法，應該是十三歲那年被李泰祥與齊豫的歌聲，觸動了音樂的穴脈，開啟了國語流行歌的視野，以及開始我創作的源頭。

　　當然更早的耳濡目染，是從早期歐陽菲菲、鳳飛飛、黃鶯鶯、崔苔菁這些歌姬的動人風采與迷人的歌聲開始的。早期跟著每日下午中廣「三至六立體世界」節目，認識並喜愛上流行歌曲（為什麼我下午都不用上課，我實在想不起來了，還是那是更早，小學三年級都只有半天課的時候？……不可考）。

　　之前說過，我開始亂彈亂創作，就是在金韻獎出來之後，突然被李泰祥大師與齊豫的歌聲完全震攝，於是也學著拿著詩集幫他們作曲（現在是一首都想不出來了，實在是太不成熟的習作了吧？）。

而大學三年級時的陰錯陽差，讓我突然成為創作歌手，就算再跟蹌也是一腳踏進歌壇了。感謝當時領進門的師父薛岳，沒在公司關門後樹倒猢猻散，非常義氣的把我一起帶進另一家唱片公司「新格唱片」，於是有了第一張專輯的機會。當時還找了黑名單工作室的王明輝、陳主惠來做我的唱片製作人，於是「兒童樂園」這張被很多人喻為是「概念專輯」的唱片因此誕生。一張以生老病死作為專輯起承轉合的想法，從第一首「都市的早晨」到最後一首「舊夢葬禮」結束，以人的一生經歷來呈現（現在想來，這小伙子也真夠大膽，不到三十歲，就想寫一生的概念。初生之犢的勇氣看來也是值得拍拍手，專輯入了第一本《台灣百大專輯唱片》這本紀錄書裡。其中「關於離別」這首歌，也成了本人的代表作。因為那個「別」的長音，大概英雄氣短的朋友們，奉之為挑戰的經典吧？後來薛岳生前最後一張「生老病死」專輯，才真正是寫出完整的體悟），於是大部分的人都認為我的第一張專輯是「兒童樂園」，因為我健康的走完宣傳期，而這家公司……在發完我「兒童樂園」、「外交官的女人」幾年後才結束營業。

　　這裡跟大家坦白一件事，本人剛好踏在黑膠唱片出版末期，CD起步的年代，於是第一張「純屬虛構」還有黑膠與卡帶，到了一九九一年「兒童樂園」，正式進入CD年代，但台灣沒有生產壓片，當時必須把母帶寄送到外國去生產（想來是多麼光榮的一件事！）當CD裸片寄回時，才發現第一首歌「都市的早晨」第一聲長笛的聲音，頭被切掉了，但當時發片宣傳時間已經綻好，更不可能把幾萬片銷毀重壓，於是只好將錯就錯，封口雙字未提。但說來也十分奇妙，這麼多年，這麼大的一個瑕疵，居然沒有一個人聽出來，或是提

出質疑，今天就算我自己招供自白吧，請大家見諒。擁有這張專輯CD的朋友，如果還有機會請重聽一次，你大概也會嚇一大跳，這麼大的瑕疵怎麼從來沒發現，還是你們覺得這是創作才子，故意要的新招？寓意人一生的起頭，就是一個來不及準備的純屬虛構（繼續掰啊……）

是啊，人生本來就是一個你來不及準備的無常，但是福是禍，更不是你能決定的。在我們錄音這行，因禍巧成佳作的也不少。聽說林憶蓮進滾石第一張「Love, Sandy」大紅的「傷痕」，本是一首更輕快的歌，但因為編曲定錯了Key，於是只有把盤帶降速，當然所有的配樂音色拍子全變慢，變低，意外地成了現在你聽到迷人低沈的音色，以及中版的搖擺速度，意外的讓林憶蓮更能有空間發揮其中的唱功（當時業內傳聞成為佳話，是否屬實需另考證），錄完後公司決定成為第一主打，於是一砲而紅。而本人在其專輯裡寫的歌曲「這些那些」，當時交出的Demo，本來更輕快，但應該不是有什麼錯誤而成為輕柔抒情，而是製作人與編曲的考量，把它改編成這個歌型，倒也真的適合歌手。（真正輕快的版本，本人在自己製作演唱的「原來是那子」裡還原輕快的歌銳演唱，沒聽過的話……也許某些網路串流可以找得到ㄟ）

「兒童樂園」這張專輯，在當時可說是業界好評不少，可惜銷售平平，大部分的聽眾在當時都會覺得有點曲高和寡，歌手定位不明，我自己也是搞不大清楚自己到底是該在什麼位置。當時正是電視綜藝節目的全盛時期，「綜藝一百」、「連環泡」、「鑽石舞台」、「玫瑰之夜」……當時要能在節目最後錄單歌，或是放MV，除了真正的大牌，其他就得要靠交情或是「交換」，我當然說的不是什麼Me Too的淺規則，而是要配合節目交換演笑料短劇（女歌手我就不清楚了）。

我陰錯陽差因為模仿了「宋能爾牧師」（過於年輕的朋友，請找谷歌大神問誰是宋能爾？），在鑽石舞台一砲而紅。紅到走在路上都被叫宋牧師！紅到沒人管你唱過幾個單歌，什麼兒童樂園，只問你什麼時候再模仿宋牧師？要說本人是電視模仿祖師級人物也不為過。

是的，我是戀愛演戲的，但我不是要做創作歌手嗎？現在沒人管你什麼音樂創作，綜藝節目每天追著唱片公司要人，什麼搞笑短劇都來了。唱片公司也樂得接到手軟。最後唱片公司老闆跟我說：你下一張專輯不要自己創作了，我們幫你找一些商業歌曲給你唱，這樣紅得更快！

（燈光照過來）一個自認受過專業舞台戲劇訓練的「藝術工作者」，加上音樂創作才華受音樂人好評的歌手，居然被自己一個玩笑的宋能爾搞壞了自己設定「無限崇高未來的音樂人憧憬」，還要被迫唱別人的歌，對當時如此自負的有為青年，那是何等侮辱！（現在想來，真是去撞牆好了，搞不好收到李宗盛、小蟲的歌，那「領悟」、「你是不是我最疼愛的人」搞不好就是我唱紅的……繼續做夢）。一個說不聽的歌手，不等唱片公司來冷凍你，我自己先冷凍我自己可以吧！於是自己找了個紐西蘭遊學的機會，自己逃走了。三三個月回國後，自己申請到公司當幕後工作人員做製作企畫，倒是也開心了一陣子。但怎知好景也不長，公司營運出問題轉賣其他公司收場。還好這期間回劇場演出「蝴蝶君」，也出了一張「外交官的女人」舞台劇原聲帶，莫名在當時算開出一朵小花，那是我第一次也是第一張完整舞台劇配樂專輯（多年後回頭聽，都驚訝自己居然做得出這樣的音樂，於是自己二十五週年時，重新自費 Master 發行），但對當時流行音樂的創作，自己卻是感覺上不上、下不下，乏人問津的位

置，但少數喜愛，視之為重要作品。

　　我記得有一次不知在那個場合遇到電子音樂創作人李雨寰（「愛上他不只是我的錯」創作者），他偷偷告訴我，楊乃文超愛我這張原聲帶，要聽的時候會點支蠟燭，把房間的燈都關掉，靜靜的聆聽，讓我驚訝又榮幸。幾年後真正遇到了楊乃文，想用這事打開彼此的話題，哪知她什麼表情也沒反應，只說：「是李雨寰說的嗎？他完了……」

　　但說也奇怪，後來還真跟乃文，在幾次場合吃飯小酌暢談甚歡（但李雨寰真的消失了）。

一切都是一種「美錯」

　　就在自己即將在流行音樂界失去自信之際，某天接到一通製作人黃慶元的電話，我記得當時沒見過他，但知道他是剛在台灣大賣百萬張張學友「吻別」的唱片製作人。電話裡他說公司要乘勝追擊，廣邀歌曲給張學友做下一張，所以打來邀歌。我當時心想：「哇！真的是廣邀耶！連我都在邀請行列中，大概能寫歌的全打上場一輪了吧？」（其實當時大牌做唱片收歌，收上百首 Demo 選歌是常有的事）既然黃老師親自打來邀歌，那也是一定要給個交代，反正應該也是陪襯用的。於是自己想了一個自己國中參加救國團，最後離別營火晚會時的情景，前面加上當時自己覺得很俗但是必唱的「朋友我永遠祝福你～」當開場，然後後面就啦啦啦的把歌哼完交件。說來實在有點草率，前面明明「吻別」如此纏綿悱惻的情歌給你做標竿，我卻如此玩笑的交了一個同學離別的驪歌，擺明就是寫來陪榜用的。

一個月後，黃老師又打電話來了，劈頭就說：「郭子！你完了！」

是的，我也覺得我這般胡亂作為，實在對不起黃大製作人打電話邀歌，我居然寫了個救國團的驪歌交差。當我正要說對不起的時候……「你完了！學友要當主打歌！」

這是什麼無心插柳的晴天霹靂情節？真的要變林青霞了嗎？

於是他們找了名作詞人丁曉雯填了詞，取名「祝福」。於是託「吻別」與張學友挾帶的氣勢，「祝福」居然讓人覺得耳目一新，銷售繼續創新高，而我也就這樣，陰錯陽差地被列為百萬銷售作曲人。

我想從國中開始，一路到大學跟鄔裕康亂玩詞曲創作，現在被黃袍加身並貼了個暢銷作曲人的標籤，整個自信與創作力得以完全展翼，接連著跟丁曉雯、鄔裕康、陳家麗合作張學友「偷心」、「最後一封信」、「情願」、「忘記你我做不到」、「枕邊月亮」、「我不在乎等多久」……寫到被歌神接見，而此同時，更是各家唱片公司最後找主打歌力邀的作曲人，而且中標率極高，於是加入了九〇年代這黃金十年的作曲工廠行列。

九〇年代由於版稅制度的建立，加上實體銷售的盛行，CD、卡帶的銷售動則十萬百萬，加上各種排行榜、宣傳媒體的帶動，只要認真努力的創作，聽眾喜愛，創作者都可以有安心專注在創作養活自己的機會，從詞曲創作者，編曲、製作人、歌手到唱片公司，甚至到錄音室，整個唱片工業一片欣欣向樂，當時流行產業競爭激烈，要搞一首好歌，找一個實力兼具藝人特質的歌手，有前瞻的企畫宣傳團隊，那是缺一不可！當時每天就是一首一首埋首的譜曲，傳真一首一首

詞傳過來，說明這是哪位歌手要收的歌？於是我就模仿歌手的特質唱 Demo，女歌手常常就用假音唱，讓唱片公司比較有想像空間。當然這樣的生產線漸漸真的就像一個小加工廠。

但加工廠的生產鍵有時不是一首接一首，而是訂單同時來，所謂的「歌債」這詞，就慢慢流行在這行的行話中了。

歌債的佼佼者，大概是李宗盛、小蟲大哥。當時真的是誰搶到一首他們的歌，好像搶到保命符一樣，唱片公司、企畫一定全力重金大推，當然中標大賣的機率也幾乎算是百發百中。

而小弟我，算是接下來分一杯羹的生產者之一。當時歌債高築，於是只能拚了命的寫，當然生產交件過程，仍是有一些令人印象深刻的事，其中令我印象深刻的，像是「原來你什麼都不想要」這首我與鄔裕康合作的歌。當時潘越雲來邀歌，鄔裕康把歌詞傳來，通常看到有靈感的歌曲，我一個晚上就可以把歌做好，滿意的隔天交件。但也不知為何，唱片公司遲遲無法定奪，最後居然要把歌詞換掉重寫，放在「該醒了」專輯第八首叫「誰辜負誰」。而同時間，飛碟唱片賣給國際唱片，原董事長彭國華先生另組「豐華唱片」，看中了原詞原曲這首歌，給了豐華第一位新人「張惠妹」演唱，沒想到居然成了專輯裡快歌「姐妹」後，第二波受矚目主打歌，也成為阿妹的一個重要里程碑歌曲。本人與有榮焉，但對詞曲作者而言，就必須每次經過兩家唱片公司抽成，我們再詞曲對分，所以版稅沒有想像中多啦（心虛的說……但畢竟殺沙成塔了）。

陰錯陽差的故事，在那幾年中真的太多了！由於各家唱片公司收歌頻繁，有時候來不及量身定做，收了歌還要經過公司企畫會議確定，但往往沒入選，公司有時是不會主動通知你，所以如果隔一陣子沒消息，大概也知道是落選下場。

但偏偏就是有意外。記得當時齊秦來邀歌，我寫了一首「不如這樣吧」，送去後就沒消息了。隔一陣子辛曉琪來邀歌，希望有一首比較有節奏的歌曲，於是我就把這首給他們聽，沒多久確定收錄這首，也編曲開錄，同時確定要當第二主打歌。沒想到這時接到電話，居然是齊秦公司那裡來說，錄好了！齊秦很喜歡！這……我犯了重婚罪了！

還好兩家的版權公司非常幫忙約見面跟我一同「喬」該如何處理版權？最後想了一個兩全其美雙方都能發行的方式。只是被當時其中一家國際唱片公司的總經理知道此事，把它當作機不可失的宣傳機會，發新聞稿說要告我詐欺（當然沒告），還好這種娛樂版面隔兩天大家就忘了，這一曲雙賣的歌，也安然的同時發行。

當時這樣陰錯陽差的事，在歌曲需求量龐大的時期，真是不勝枚舉。記得在九〇年中後期，跟作詞企畫鬼才許常德有機會合作，當時努力還債都來不及，真的是連我都想不出哪來這麼多創作靈感與效率？最記得的是，某日許常德告訴我齊豫要收歌，他是企畫。天啊！我的啟蒙偶像！我沒等許常德的詞，我自己就用假音啦啦啦的唱了一首 Demo 獻給我的偶像，交給許常德去填詞。怎知過幾天後，滾石唱片打給我，說我這 Demo，被當時同公司也在收歌的萬芳企畫組收去了，那我得趕緊再寫一首補給齊姐啊！於是一晚就唱了另一個適合齊姐的 Demo 交給許常德。過兩天，許常德打給我，說他也正在做許茹芸企畫，出片在即，聽了我的 Demo，許茹芸正缺像這樣的一首歌，而且他們隔天已經計劃好要去日本拍 MV（也就是應該說，本來專輯沒有這首歌的），叫我再寫一首給齊姐吧！但我真的要抓狂了，我跟許常德說，我已經寫兩首給齊姐，這樣也太誇張了吧？也不知這鬼才哪這麼

神。晚上傳了兩個詞給我，說你選一首寫給齊豫吧！於是他就帶著我啦啦啦哼的 Demo 帶上飛機去日本了……而我也不知哪來的神助，會在只剩一天的收歌截止日，一夜完成兩首歌，準時交稿給齊豫的企畫，大概太希望給自己偶像唱了，而許常德的兩首詞都寫的極好。（只聽說當時這鬼才許常德，在飛去日本的飛機上，一邊聽著我啦啦啦的 Demo，一邊用餐巾紙把歌詞寫下來。然後在日本拍 MV 時，一邊放著我的 Demo，一旁用唸的給許如芸來對嘴，但畢竟連唱都沒唱過，許如芸也對不上幾句，所以後來的 MV 畫面裡，真有對嘴的，只有兩個畫面。）

但我們這對瘋子與鬼才，這四首歌居然都完成了，而且全錄用了，真是富貴險中求！

第一首寫的，成了萬芳「左手」專輯第一首歌「守夜人」，第二首被許常德帶去日本的成了許如芸的「日光機場」（現在想來是不是有種齊豫的曲風？），第三、四首當然就收錄在齊豫「駱駝·飛鳥·魚」專輯裡「哭泣的駱駝」、「覺」這兩首。第一首當然寫的是三毛在沙漠裡的心聲，而「覺」則是寫著林覺民的妻子，看完〈與妻訣別書〉的內心回應。齊姐後來跟我說，她在唱「覺」這首歌時，是邊哭邊錄的。因為她愈唱愈覺得她正是在看〈與妻訣別書〉的陳意映，因為從來就沒有人站在她的角度想著一個妻子的心聲。我這才回頭仔細重聽，才發現後段有著哭後鼻音的悲涼聲。（這張專輯齊豫得到當年金曲獎最佳女歌手）是啊，除了學生時代，在課文中被教導一位烈士跟妻子訣別，書寫得如此悲壯為國捨愛。但誰又想過做妻子的，有多少對人生的無奈與憾怨，只能噤聲在愛國的讚嘆掌聲背後……

講回代換錯置的事，當時實在不勝枚舉，包括王菲「天

空」專輯裡的「矜持」（詞：許常德），當時只在「天空」專輯裡當成小品，排在第八首。在許常德的印象中，當時覺得我唱的 Demo 應該沒人能唱得過了。聽說當時王菲在錄音室，錄音師還嫌王菲唱的太小聲，根本快收不到聲音了。我第一次聽到，覺得沒人能再超越王菲的詮釋了。而許常德經過這些年回頭聽，也同意這想法。其實這首歌，當時在新加坡意外成了電台 DJ 專輯中播放最多次的歌曲，這首歌的續航力居然遠超過專輯中「天空」、「棋子」……這兩年突然翻唱率極高，除了大陸歌手、選秀節目選手，連蕭敬騰也重新翻唱（已經被當成老歌翻唱了）。當時許常德把詞傳給我，我就已經有了一個國中女生躲在牆角的畫面，幻想種種現實中不可能發生的暗戀情節，而王菲一開始氣若游絲地開場，正是我心中那國中女生，躲在牆角微揚的嘴角，矜持地幻想著……

而在王菲「將錯」專輯裡的「美錯」（詞：林夕）原本是鄔裕康寫的「意思意思」，當時本寫給張清芳，寫一個受男友冷落的女子的情節，鄔裕康寫得細膩深刻，但張清芳試唱時，怎麼唱都唱不進去，於是只好放棄。隔了不久，也忘了這 Demo 怎麼傳到當時王菲經紀人邱瓈寬，寬姐手中，覺得很適合王菲，但歌詞不合當時那張專輯的概念，於是請林夕重新填詞，這倒也成了另一個完全不同的風景（實在不得不佩服林夕）竟填成了一種接受無常為美的禪性意境，即使錯誤也是一種人生的美……

對於新人無前例可循，只能自己想像卻歪打正著的命運也是有的。例如突然接到有個原住民的團體叫「動力火車」，怎麼想像這列火車呢？我跟鄔裕康想了半天，結果也不知哪來的靈感，把一首台語老歌叫「中山北路行七擺」（我們兩

個都不會唱）寫了一個現代版「忠孝東路走九遍」。發行後，居然是後來從大陸紅回來，聽說大陸是先聽了「迪克牛仔」在大陸的翻唱，於是找回原唱。而前幾年陸客團來台，忠孝東路也成了景點之一，很多人想走走忠孝東路，想著為什麼一定要走九遍，這是什麼路？另外，也有只被告知很會唱、不到二十歲的小女孩（只有這麼多資訊了），許常德丟了一首詞給我，我只好裝小的體會不到二十歲女生要怎麼唱，居然成了范曉萱第一張專輯的主打歌「Rain」，這小女孩果真很會唱！當然，想錯也是有的，當時大小 S 的第一張專輯的主打歌也是我寫的，專輯同名「寄不出的信」，等出片後才知道這是兩個搞怪無理頭的姐妹，這信也真的寄不出了，以後來兩姐妹在演藝圈大放光芒，看來大家更是記不得了……

　　當然許常德所幫我個人專輯企畫的「鴿子與海」，大概是最貼合我當時心境以及音樂創作的個人專輯吧。記得在錄他為我量身訂做的歌詞「鴿子與海」時，因為實在大貼和我當時的心境，最後我竟是忍著淚水錄完最後一句，就哭倒在地上，在另一頭的錄音師以為我在錄音室憑空消失了，這真的是我第一回在錄音室裡失控的一次。只可惜也是發完片後，撈不到報名金曲獎，公司又收掉了（東達唱片）哈哈！（還好這張專輯有被寫入第二本《台灣百大專輯二》紀錄書裡，也算是一種終身成就獎的概念吧，而且找不到母帶與錄音版權，所以成為絕版品）

　　回想這些……或許也是一種「美錯」吧？

打開我的流行音樂史

在整個九〇年代，台灣流行音樂全盛時期，各大錄音室，除了白天，真可說是繁華夜都市。除了實力派歌手、偶像歌手、影視歌手、還有偶像童星歌手……只要有知名度的，都要發一張唱片表現才藝。

要應付如此大的出片量，要訂錄音室，那時可不是錄音室決定的，而是編曲老師決定喔，因為量大到早把錄音室當家了。量大到一定程度，自己的編曲機器也省得搬來搬去，就住進錄音室。編曲就好像個醫生，製作人就像來排班的病患，看你今天是排在哪個時段？但也說不準，但看上一班是否準時完成，否則就是在「候診室」無盡的等待，甚至有製作人直接用電話裡聽歌確認編曲。

我也開始做製作人的那段時間，曾經最誇張的是排在凌晨二時，結果上班還沒結束，一直到凌晨四時結束，結果編曲說太累要睡一下，我說那我幾點再來？得到的回答是‥

「我六點約好要打高爾夫球，再說吧！」（話說當時被輪番轟炸苦悶的編曲們，用自由換來的大把鈔票，不是買最新高級房車來比較，就是參加打小白球俱樂部來發洩，說來也是一種悲哀啊～）

是的，當時這個「繁華夜都市」，三重有一家錄音室，誰在編曲、誰來製作，只要看一樓停的是什麼顏色最新的雙B車就知道（本人只認識這兩個B，至於更高檔的我實在記不起名稱），我這種小咖就開個豐田國民車，停遠一點比較好，當時的錄音助理很重要的工作就是先學會泊車。我這樣的國民車，怕是擦撞到名車，可就賠大了。當然這個一樓可供停車的錄音室，後來從三重搬到了市中心，在後來音樂產業癱瘓後，它仍然屹立不搖，如「白金」一般的行情不墜。

唱片公司也亦然，從八〇年代起，歌林、麗聲、拍譜、新格……等本土黑膠唱片公司，慢慢進升規格，從黑膠加入了卡帶，於是手提收錄音機開始風行。記得小學一年級，家裡買了第一台國際牌的收提收錄音機，居然有錄音功能，記憶力如此差的我，居然記得我第一次按下錄音鍵，錄的第一首歌是「茉莉花」，而且因起音太低，唱到最後「茉莉花啊茉莉花～」低不下去草草收尾（這捲錄音帶在我大學搬家前還聽過一次，實在有趣！搬家後就再也不知去向，實在有點可惜，誰知道後來我跟錄音有這麼大的緣分）。接下來這台收音機也完全被我霸占，每天自己錄個不停，唱歌、說話、最後學電台主持人主持節目、拿報紙報新聞……反正能出聲的我都錄過、演過，覺得錄音真是太神奇、太好玩了！這大概是我小學完全屬於自己的私人遊戲。

到我上國中，另一項更神奇的東西出現了—Walkman（卡帶隨身聽），耳機愈變愈小，隨時隨地都能聽音樂的時代來

57

臨了，而且走在街上沒有人知道你在聽什麼歌（風行程度不輸現在人手一支手機），唱片公司更如雨後春筍般一家一家地開，滾石、飛碟、福茂、綜一、藍白……當然歌手樣式也開始多樣化。除了民歌清新脫俗的轉變，商業流行音樂也注入了西洋曲風提高層次，加上日本偶像風吹進台灣，當時百家爭鳴，齊豫、潘越雲、蔡琴……從民歌轉型，蘇芮、黃鶯鶯……帶領西洋音樂唱腔，金瑞瑤、林慧萍、楊林、城市少女、小虎隊……複製日本偶像風。當時我的零用錢全都交給這些唱片公司了。有些同學實在無法一次買這麼多想聽的專輯，於是有些小間的唱片行也發明了「客製化」的自製盜版錄音帶，後來乾脆自己「出版」每週精選，最後發現這筆大商機，於是有了真正的盜版行業。

到了 CD 時代正式來臨，黑膠在台灣也就正式走入歷史（誰知居然有死灰復燃的這一天），接著卡帶也就跟著壽終正寢。本人就是在這個黑膠、卡帶、CD 轉接的時節，進入了唱片圈。一晃眼三十二年過去，一個實體的時代也就在極短的時間中轉為雲端數位，隨身聽轉為手機，年輕人對音樂的觀點完全改變，進入網路時代，所有創作音樂，歌手可能都無需經過唱片公司的企畫、製作，就能成為自媒體的出版，這唱片王國時代就爆炸成點點的音樂雲河，至於星光的亮度與持續力，也多是一閃一閃的忽明忽暗。

於是復古懷舊的思維，又悄悄地讓黑膠死灰復燃在台灣，本人居然在時隔三十二年後，要出第二張黑膠─

「愛相同」……

我太 Nice 了

　　其實「鴿子與海」專輯發行後，「原來是郭子」的專輯已經在準備製作。收集這些年幫許多天王天后寫的主打歌曲，但製作的同時，東達唱片金主收手，於是確定結束營業，於是又上演了託孤的戲碼，上一回是薛岳把我帶到新笛唱片發行「兒童樂園」，這回是企畫許常德把做了一半的專輯帶進滾石唱片。

　　老實說，當我一九八七年確定進入唱片圈，我心中一直嚮往哪日能加入滾石唱片。好多我欣賞的音樂人集合在這個地方，感覺上每位音樂人在這裡，像在一個音樂家庭裡，可以相互專研音樂，生活在音樂裡，而公司對音樂的理念與方向也是我非常欣賞與羨慕的，簡單說，就是音樂人的「快樂天堂」。

　　所以當許常德簽了約把這張「孤兒」談進滾石唱片，我實在覺得我的夢想終於成真了，我終於成為滾石唱片的家族

成員了。但誰料想得到，時空物換星移，到九〇後期，整個唱片圈歌手大爆發，所有唱片公司為了生存，都開始從音樂主軸代換成市場行銷主導。我所想應該是溫馨的滾石唱片，已經從光復南路換到南港工業區。歌手多到成為四個大部門（可以說是四個滾石唱片）！整層的工業區大樓，行銷導向的模式，改變了當時所有唱片出片的模式，共用資源、團體行銷⋯⋯唱片真的進入工業化的生產模式。對於一向待慣小公司的我來說，確實有些適應不良。記得當時同時出片的歌手，要一起共用資源，跟我同一部門一起出片的歌手，當時有蘇慧倫、李度⋯⋯所以企畫、宣傳就同時、同一組一起進行。於是我們一起上宣傳、一起跑校園、一起辦歌友會⋯⋯在那段時間，確實與工作人員與兩位玉女歌手都培養出超好的感情。但更多的問題與狀況也因應而生。以下有些事，是蘇小姐慧倫一直叫我不要再提了，她會覺得有些內疚。但事過境遷，我是覺得疏離來看，算是釋懷，還蠻可以分享讓大家明瞭。

其實當我知道我要跟蘇慧倫，當紅偶像玉女同組一起宣傳（記得當時「檸檬樹」大紅後，接下來跟我一起宣傳的是「鴨子」）心中就有些忐忑。因為我們的音樂族群應該是完全不同，但公司政策上的母雞帶小鴨（我就是那隻鴨子），希望能帶動我的銷售量與媒體曝光度。於是第一件事，就是在國際會議中心合辦了一個「郭友慧」的索票演唱會（當時的策略是用免費演唱會刺激唱片銷售，但後來成了往後開辦售票演唱會的絆腳石，好一陣子才讓聽眾養成會員票習慣）。而當你知道，台下大多數都是蘇慧倫的歌迷時，你上台演唱時自己就已經少了一半的氣勢，但前在弦上，我也算是有模有樣的與慧倫完成這場演出。而在那段時間，大家一起跑校

園的時光，我與慧倫、李度成了好友。每每在台上，我成了兩位玉女的殺手，只要我們一同上台，她們就難保玉女形象，不是忍不住想跟我鬥嘴毀了形象，要不就是笑場連連，倒也是蠻快樂的一段時光。但要面對殘酷現實，也是難堪得讓人難以忘懷。

每跑校園，總是有大批慧倫的歌迷瘋狂跟隨。每次演唱結束從後台要到保母車上，總是有大群瘋狂歌迷要簽名拍照，宣傳工作人員總是要花一番功夫開路。有時候人實在太多，善良好心如我，時常會不自覺地自然地幫忙工作人員，幫小姐開路擋歌迷。有一次在一片混亂中，好不容易把慧倫送上車，工作人員居然快速把車門一關，司機油門一催就往前開了。我在車外拍車門大叫，想這回慘了，自己當護花使者，連工作人員都忘了我是歌手……還好走了兩步，車子緊急煞車，他們發現我還在車外，把我拉上車，於是車內一陣大笑，車外慧倫的歌迷也大笑起來，因為當時的狀況實在太好笑了。我也覺得自己好像在演哪齣喜劇（只是喜鬧劇通常真實的背後都是悲劇組成的）。

在九○年代尾聲，唱片公司為了抵抗盜版，提振正牌的唱片行的士氣，常常直接在唱片行舉行面對面 CD 簽名會。我史上最大的磨難考驗來了—這樣的活動也是安排跟慧倫一起（真的不需要幫我辦啊〜）……

是的，一邊是大排長龍，一邊是三人成虎，我這裡當然加上再多的問候寒暄，也撐不過五分鐘，我想跟宣傳說我可不可以先上車等，但發現他們也不知如何處理，因為車子早開走，要來回兩趟很麻煩，所以眼光都遠離我。所以這時候就會有兩種狀況：第一種，是慧倫的化妝師假扮我的歌迷，擋在我面前，拿同一張 CD 來回在我面前當作正在簽名。第

二種，乾脆我直接當成工作人員，幫她的歌迷把歌詞本抽出來給慧倫簽。但無論哪一種，你都可以想像我的每一秒都好像一個小時一樣長得難受。而且我這麼說，就知道那不只一場。到了第三場我真的感覺太難堪了，我說我不下車可以嗎？但他們說都跟唱片行說好了，就跑完今天的行程吧，回去再跟主管反應好嗎？

我是怎麼度過哪一天的，到底有多少唱片行我坐冷板凳，我真的遺忘了⋯⋯

想想為什麼總在製作音樂的時候，是如此愉快，但做完專輯，永遠要如此驚恐地面對宣傳？後來，在滾石做了最後一張「這樣對我最好」專輯，公司保證不會再發生這樣的狀況，讓我回到音樂創作人的位置，也讓我能有出國錄音的預算，讓我有機會到洛杉磯找交響樂來配樂的機會。現在回頭聽這張專輯，算是一張自己很滿意的製作，也是我與許常德再次企劃詞曲合作愉快的一張。只是不巧，時代走到了香港媒體駐進台灣的當口，所有的娛樂環境開始變得瘋狂並開始較量重口味。記得在發片前，安排到電視節目預錄宣傳時，上了一個從暢銷作家跨足電視節目主持人的節目，是一個娛樂的問答節目，現場有三百位觀眾的場面，當然，問答內容都事前跟製作單位討論過，大多是創作與曾經發生的趣事（宣傳得想破頭翻出各種不同合乎節目可以放大的話題）。但到了正式錄影時，這位主持人中途突然脫稿問：「郭子，你是不是同性戀？」我停了一秒回答：「我不需要回答你這個私人問題。」這位主持人緊接著繼續接問：「就是是與不是兩種，有這麼難回答嗎？」（我發現他應該是已準備好，要刻意整我在現場製造難堪，想利用這個敏感又強迫的突襲，藉此製造節目新聞話題）當下我只能再說一次：「我不需要回答你

這個私人問題。」而這位名作家主持人立馬接話：「那就是啦！這麼簡單的答案！」

這時我的宣傳人員跑進來喊停，製作單位也急跑進來一起把我帶到化妝室，我只看到我的宣傳人員不斷開罵，製作單位忙賠不是，說保證這一段一定會剪掉，也跟我不斷地抱歉……。我坐在休息室化妝鏡前看著自己，彷彿在看著另一個人，多希望鏡子裡看到的不會又是那個「不好的我」……

忘了我是怎麼被帶離現場的，那集節目最後好像整集沒有播出，也沒傳出什麼錄影現場的事。但倒是心中升起了該離開這個變得嗜血又危險環境的時候了，因為那個「不好的我」再次獲勝，全然占據了位子。

記得到了發片前一周，張雨生突然車禍離世，新聞媒體爭相報導，而他即將發行的個人專輯突然成了大熱賣的唱片，我的心情五味雜陳，難以釐清我所面對的社會到底發生了什麼？而我又該如何面對接下來我無法預測可能要受到的傷害？於是在我發片的前一天，在開發片記者會會議的時候，我突然說：「我要退出歌壇……」

錯愕之餘，公司也只好以這個「退出歌壇」做為發片記者會的宣傳點，只是怎麼說當時都是個奇怪的理由，於是新聞也草草收場，無人繼續追問。一九八七那年，我突然在自發性氣胸下「發片」進入歌壇，一九九七年也在「發片」時選擇離開唱片圈。從一九八七年「純屬虛構」到一九九七年「這樣對我最好」，兩張專輯，成了大多數人沒有印象的兩張專輯。而想想我一直嚮往加入的滾石唱片，最後卻成了我唯一自己選擇離開的唱片公司。（因為其他公司不是倒閉就是收手收場）多戲劇性的歌唱人生路啊！

後來幾年，在新聞媒體上，看到那位知名作家主持人被爆出不堪的性醜聞，從此隱居山林，當下也感到不勝唏噓，但最近大夥兒也淡忘了，近期看到他出現在政論節目當名嘴，也算是感到某種佩服。每個人好像都在這樣的生存法則裡，選擇自己要過的人生與結果。而你所想像的美好境界，不一定就適合你在此生存。要繼續執著並不是這麼難，但我最後往往選擇退離是非不再競爭。

記得有次，因為做劉若英演唱會的關係，與她的師父張艾嘉在香港有單獨晚餐交談的機會，說了些自己演藝的近況與如何退居幕後……等等，張姐突然跟我說：「郭子，其實你不適合當藝人。」我問為什麼？張姐停頓了一下，只說：「因為你太 Nice 了。」

我沒有再問過太 Nice 是什麼意思？雖然不是太能理解這個 Nice 怎麼解釋，但我知道，意思絕不是說我做人太好。想想我這一路來面對自己演藝遭遇的過程，也大概略懂一二。在演藝環境裡，甚至在與整個社會相處裡，也許我真的太 Nice 了吧？

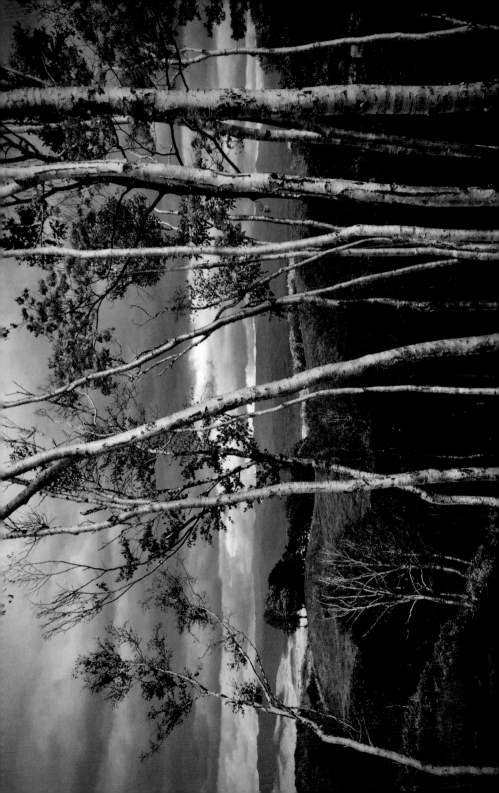

網球拚進探伽教室

一九八一年一件國際大事，當時中國網球名將胡娜，在美國尋求政治庇護，逃離中國網球隊。當時受到台灣歡迎，並邀請來台造成台灣一股網球風潮，我因此開始注意到網球這個運動，更成為胡娜的球迷，也開始慢慢認識其他網球好手。

當時高中的我，在通勤的路上，注意到某個路口掛著布條「天母網球場招生」，隨著公車來回經過看了一周，好奇心讓我在周末時前去一探。走到球場外，看到教練一對一教球，這景象立刻吸引我決定報名。喜愛運動的我，在學校很難也不想加入一群同學打籃球之類的運動，除了心裡某層面的擔心，更因為跨區就學，不可能在課外有跟同學交流的可能（後來才發現我住在天母四十年，因沒有任何鄰居同學，所以我對天母也蠻陌生的，更沒什麼住家附近的年少記憶，只有早出晚歸的公車人生）。從一個星期兩次教學，到後來

教練介紹其他球友互打，就此展開我的網球嗜好，這一打，就打到我四十二歲。在此期間，因為當時主持緯來電視台的綜藝節目，認識在隔壁攝影棚轉播網球主播劉中興教練，有機會當常從天母開車上陽明山文化大學，他特別讓我與小國手們一起練球，感受到真正比賽級的球速與訓練，爾後更有幸，有機緣能在新店胡娜的網球場，與胡娜一起練了幾次球、交談、用餐，對於那位高中初學網球的我，怎會想到在這麼多年後，能跟讓我迷上網球的偶像在網球場上對打，人生真的太有趣了！

老人話匣子一開就是各種想當年，其實這篇的重點是要說我網球打到四十二歲之後，開始漸漸出現足底筋膜炎的症狀，從下床痛個三分鐘到疼痛持續一整天，發現自己真的不中用了。為了追得上年輕人的球，身體早給了警訊，最後身體只好告訴你，別說跑步，我連走都不讓你走。最愛的運動嗜好 Game Over，才意識到在家隔壁開了六年的瑜伽會館的存在。六年來我從沒正眼看過這間瑜伽會館，覺得那是婆婆媽媽們打發時間的地方，現在啥運動也不能做，朋友就勸我進去試試，瑜伽也許可以救你的腳，而且跟你學習的禪修（當時正接觸藏傳佛教學習禪修）應該有相通之處，又剛好開在你家旁邊多方便！於是積極鼓勵我進去試。哪知道一進了會館的門，才發現似乎老天早開了扇門在等著。你下一堂的人生課，就只等著你來簽到。

記得上第一堂基礎課，老師教課開始前，放了非常舒服的頌詠音樂，心就安靜下來，接下來老師領唱三聲 OM 後，開始進入動作教學，這才驚覺怎麼幾個動作就氣喘如牛，身體如此不聽使喚，自認打了三十多年的網球，應該不至於體力差到哪裡去，但原來自己身體這麼不聽使喚一站姿前彎摸

不到地。高弓箭步不到十秒就開始抖腳。老師說只能用鼻子呼吸。在身體撐不住的時候，呼吸變得如此清晰⋯到坐姿的動作時，腰更彎不下去。一直到大休息的時候還被自己打呼聲嚇醒。真是糗翻了（後悔居然沒有選最角邊的位子）。但奇怪的是，課結束時有一種心非常輕盈的輕鬆感。

這種輕鬆感，是一種心很平靜，腦子像清過的水槽，呼吸變得更容易。很像在學習禪修時，剛進入時的那幾秒的感覺。於是開始好奇想繼續上，到底是什麼事發生在瑜伽課中。不過幾個動作（剛開始基礎課幾個動作就要人命），怎會從開始到結束有如此感受？於是接下來每天早上，只要時間允許，都固定上一堂瑜伽課。直到一個月後，身體的肌耐力、柔軟度慢慢適應。基礎課幾個體位法大致能完成後，在一次課堂中，我突然試著把學習禪修的心智放進體位練習過程中，竟然發現我聆見自己的呼吸，同時專注在身體的某個部位，最後覺察氣息支撐著你的內在。同時對應著整個教室。你不只是在做動作，你只是透過這些動作同時在「觀察」，觀察當下所有發生。從你呼吸與身體，到整個環境的覺受。只專注在當下的每一秒所有的發生。一種無可言喻的喜悅發生在練習中，感受的視野突然變得寬廣，不再只限於自我的身體，而是一種「狀態」。

當時因同時在接受詠給・明就仁波切「開心禪」禪修的練習。坐上禪的練習中，在仁波切所教授運用各種進入禪修的方法裡，大約練習到可持續三、五分鐘的定性覺知。但沒想到將此練習合併在瑜伽練習中，效果卻是加乘的！一種禪修與瑜伽體位練習合一的動中禪，在我身心狀態裡發生了（其實瑜伽本來就包含了禪修）。

我從一天上一堂瑜伽課，到一天早、晚各上一堂課，從

基礎課到哈達瑜伽、Flow 1、Flow 2、陰瑜伽到靜瑜伽，從瑜伽課裡練習的專注與身心的解放，漸漸帶入了自己的生活與工作，我發覺我的生活工作效率沒有變慢，但心卻可以因覺察而變得比較緩慢與不急躁。瑜伽與禪修兩種練習互不衝突，對我來說反倒是互補，進步的速度連自己都覺得訝異。

就這樣持續兩年不間斷的練習後，某日下課後，突然看到教室外牆上掛的「二百小時瑜伽師資培訓」海報，當時沒想到要當瑜伽老師，只覺得有股想更深入學習的心念引導我。我問老師我程度可以參加嗎？老師說當然可以，而且你 OM 唱這麼好，哈哈！（我老師一直說其他學生早上都想聽我唱那三聲 OM，應該是跟歌手一起上課總是要聽有什麼不同吧？）於是我忐忑的報名了，準備迎接與我作息完全不同的另一段體驗，回想自己原以為可以打一輩子熱愛的網球，結果原來是為了瑜伽來開路，體驗多年動態的網球爆發力，為的是更明瞭瑜伽流動裡的身心寧靜。

這次是我自己主動揭開我人生下一階段的視角。

站對視角看風景

　　二〇〇二年，我從自認失落離開歌壇的歌手，結束劇團經營的團長，接到了劉若英的電話，問我可不可以「導演」她的演唱會？誰知這通電話因此改變了我們兩人的命運。

　　二〇〇二年，台灣演唱會從歌友會漸漸要轉型成售票演唱會。滾石唱片籌備劉若英的唱片，也就計劃幫她在台大體育館（當時沒有小巨蛋，所以算是最大的場館了），舉行個人演唱會。劉若英因之前在我的劇團演了「花季未了」這齣經典舞台劇，也結合她的唱片「很愛很愛你」唱了主題曲「花季未了」，發現了另一種表演模式（表演模式與電影截然不同），在跟唱片公司開會後，發現不是很多人能了解她到底該怎麼做才合適這場演唱會？於是想到也許「劇場式」的演唱會比較適切表達她的期望。

　　重點來了，什麼是劇場式的演唱會？在想了許多人選之後，最後他們想到這個曾經當過歌手、寫過歌、做過劇團、

演過舞台劇的人也許會適合他們想的劇場式演唱會。於是奶茶打電話給我，問我願不願意來開個會？在此之前，台灣演唱會通常是唱片公司企劃負責排歌，或是樂團音樂總監主導整個演唱會的歌序與編曲，至於燈光、舞台、音響……就各自為政吧，開個會大概清楚彼此，就演出前現場見。演唱會導演？那只有在香港、國外演唱會的名單裡會見到有此職位，但做什麼，大家也沒多研究。聽說當時奶茶要找我當演唱會導演，出現許多質疑聲音，紛紛覺得「應該蠻麻煩的」，所以當時我出現在會議裡，提出我的想法（老實說，我也沒做過什麼演唱會導演，我就憑自己音樂、歌手、戲劇的經驗，提出了關於奶茶當時心境的概念），要在舞台搭一個兩層樓像魔術方塊轉來轉去組合的公寓實景，嚇壞所有公司的人，只有奶茶跟我覺得……蠻合適的。

　　於是我找來以前劇場的工作人員，一起來想辦法完成這個移動式公寓該怎麼執行，這個公寓的初稿是我自己畫的，然後自己在家裡模擬轉來動去的各種方式，再想好如何組合放在段落的歌序中，而劇場舞台設計幫我規劃怎麼在公寓裡有快換間、各間出口的通道（因為歌手一進公寓，換歌時就開始轉台。歌手只能在公寓裡快換，等台轉好，歌手從指定通道出口一出，可能完全是另一個方向。她在裡面更衣不僅被轉得暈頭轉向，出來還要適應從「任意門」轉換到另一個場景的情況。所以幫忙換裝、髮型、帶路的工作人員，都要關在這個公寓裡，只有等到某一段出口剛好對向舞台後方才能解禁）。

　　另一個問題，兩個又大又重的方塊怎麼轉動拼合？（這要問劇場人，大概舞台監督就只會點支於，輕聲邊吐於圈邊說沒太大問題，多幾個工作人員，彩排練習一下應該就沒問題。

劇場人現在不太抽菸了……嗯～鼻子頂到你了嗎？）果然演出每次大轉台不到一分半鐘便完成，小姐衣服都還沒換好呢！（其實這樣的訓練早在劇場行之有年）再來歌手要說什麼？說到哪一句的時候下前奏？歌手要走到哪個位置？下哪一種光？還有諸多特效，我突發奇想要奶茶吊鋼絲在天上飛著唱，當然在現在的演唱會科技輕而易舉，但當時我們可真是請了香港拍戲的武術指導來設計這題。

突然這麼多複雜的要求加諸在演出單位上，預算超支又質疑可行性的大有人在。他們在身旁碎念，對我而言，更是全部壓力的中心，只有奶茶小姐覺得好玩且堅持，公司其他人只能禁語，甚至有些想看好戲的意味。

混亂彩排當晚，果然一開始每轉一次台，奶茶不是出錯口，就是衣服來不及換好音樂前奏已經下了。整晚重來又重來的彩排，讓劇場人轉到後來也手軟了，但所有人都覺得神奇無比的劇場式演唱會終於出現了。彩排結束，奶茶語重心長地跟我說：「預算超支的部分我自己承擔，反正我的人生就這一次演唱會了，搞成這樣大概也是最後一次了，別人不相信我，我就是要做給他們看！」（這位小姐出自軍人世家，打起仗來就是愈挫愈勇……）

面對這麼意志堅強的歌手夥伴，我就不說剛才彩排，底台無法承重這兩層樓的公寓已經綱樑歪斜，明天演出恐有卡住會轉不了的可能，自己默默去找我的劇場舞台監督看怎麼解決補救……（劇場人還真是沒讓人失望，底台補強一夜完成，連兩場轉動穩當堅固）

倒帶！

小姐語重心長跟我說，這是她唯一場也是最後一場演唱會了……結果呢？讓我們修正一下，那只是她的「第一場」

演唱會，怎知這場口碑大好，這場演唱會結果在大陸各大城市一唱唱了一整年，接著每年換新節目，在大陸成為最火的演唱會歌手，截至目前大概也唱了百來場了吧！而我本人也從此後的十年間，開始了另一個工作「演唱會導演」。老實說，想想當時我跟奶茶就這麼硬幹這場「單身日誌演唱會」，能圓滿完成，真心來自一股彼此的信任與初生之犢的勇氣。以至於接下來開始籌劃的受邀，為李泰祥的音樂致敬。小燕姐賞識完成了張清芳「雙城故事演唱會」，一個屬於台北新舊回憶與陳志遠與陳復明老師流行音樂作品的交會的情懷。

猶記在這場「雙城故事演唱會」的彩排時，我坐在控台，突然once時領會：

原來之前所有在學校學習，那些覺得無用的劇場技術，歌壇跌撞灰心過的心路歷程……都是為我現在能坐在此所準備的事前功課！而我現在能統合這些燈光、音響、整場演唱會的起承轉合與技術，到歌手在台上所擔心與看不到的盲點，我都先體驗過了，而做為歌手能看到感受到的，只是觀眾的回應與唱歌的喜悅。但能成為歌手看不見那一部分的指引，為每一首歌完成該有的故事與畫面，之後看見觀眾感動的反應，以及感受他們更愛台上的那位歌手的喜悅，真的比自己站在台上還開心好多倍啊！於是這從二〇〇二年開始，這十幾年間，人生多了一個斜槓，也因此來回在華語歌流行的各個城市，在台灣流行音樂產業急速下滑的這十年……

是的，當有一天自己從混沌混亂的過程中，突然覺察自己站對了人生的視角，又多看見一些人生風景的樣貌，那時心將會更確定，自己往下一階學習邁進的道路正在腳下，將無懼與往前。再來會發現人生更有趣的是，它包含了所有你對對與錯的感知，喜怒哀樂的過程，也許原來你本來就站在同一個

地點，視角只是你的選擇，好壞只是你的選擇，一路的經歷只是一種練習，練習如何在每一個人生階段，選對屬於你最好的人生視角，看見屬於你最美的風景。

如果還沒看到，別急，也許只是你的心還沒準備好。

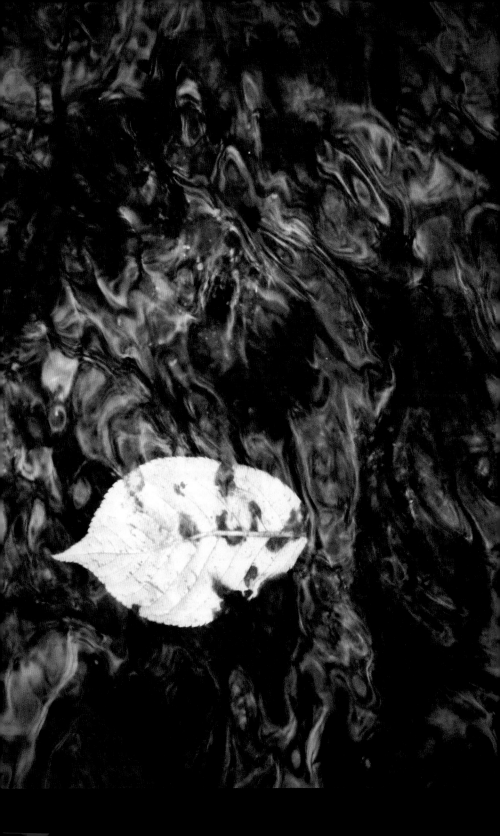

我還在練習著

　　二〇一〇年，我圓滿第一個二百小時瑜伽師資認證；二〇一九年完成我三年三百小時的艾揚格師資培訓課程。期間參加了許多為期長短不同的瑜伽研習課，也完成我禪修上師詠給・明就仁波切「開心禪」三階段的課程與練習時數，以及在尼泊爾的中陰調課程。

　　在瑜伽與禪修的練習過程中，我不時重新回頭看我所有經歷的人生，當時所有認為遺缺不完整、受傷與煎熬的成長過程，都來自於自我不確定與無依的不自信，也因此在渴望想完整的過程裡每每受挫，只能在不完整的夾縫裡，跟跌蹌撐著一路走來，結果原來是我自己想錯了，其實這些都只是自心造就了這樣的感受，其實我是完整的！

　　我想……你大概會認為我的領悟是這樣。但沒有，我沒喝到這麼多心靈雞湯。

　　在所有的練習裡，我沒有像一般上心靈成長課程那樣，

找到自我，重獲自由的預期。剛開始的確有那麼一小段戴上粉紅色鏡片看世界的美好，直到開始在這些練習中有了受挫與問題，才發現粉紅色鏡片很易碎。自己參加某次大師研習課，為了雙盤體位，結果硬折傷了最難好的膝內韌帶而再次回到現實。直到現在，我的韌帶仍然沒有完全恢復。這個當時只用腦與執意造下的因，也許我得這輩子不知要多久才能還完這個果，或是一輩子。於是我所得到的啟示是，造些人生的不完整其實真的是不完整，但我們可不可以去承認覺察這些不完整，然後從中學習正視看見它們？

我四十二歲才接觸瑜伽。比起我，有很多老師們，是在很年輕的時候就開始練習。年輕有活力，復原力也強的年紀，可以有好的條件去嘗試更多更深的體位技巧，但千萬不要再相信「輸在起跑點」這回事。也許我這輩子真的做不到舞王完成式（假設），但我也不會放棄繼續「練習」，因為在這幾年的過程中發現「練習」、「學習」的過程才是你的重點。學習看見，學習與缺陷共存，學習覺察升起的喜怒愛樂，學習老化，學習承認錯誤……而不是一直想像要學習完整，覺得瑜伽等於內心平靜。一切和平和平和平，像唱著 shanti shanti shanti。

我沒有因為那次韌帶受傷而放棄練習（骨科醫生應該會建議不要再做瑜伽了），我反而練習到無常與因果隨身在側，丟失覺知可能下一個惡果就要等著你去「解決」。在這些年裡，因練習或是教學過程裡，錯誤示範時還是有個肩傷、腰傷時會發生，但看見並承認這個不完整，也更因一時丟失覺知讓慣性造成的意外，讓自己更加謹慎，而不是退縮或放棄。隨時提醒帶著正念（當下有意識地覺察，並不做判斷），無論在哪一種瑜伽或禪修的練習，更該練習是在離開瑜伽墊或

是禪修拜墊時。即使現在丟失的時間居多，但就是想到時多一次「練習」就好了。

　　有次學生上我的陰瑜伽課程，在馬鞍式動作時，說大腿好痛，我問是哪一種痛？是痠痛還是刺痛。她說是不舒服的痛，我說不是刺痛是嗎？她很緊張問我，這樣會不會受傷？我說你先深呼吸，然後再告訴我是哪一種痛？她說有一種拉得很緊的感覺，我說那是痛嗎？有刺痛的感覺嗎？她說沒有，但好像要斷掉了，然後緊張到冒汗，說真得好緊好痛！我說你放鬆幾個深呼吸再仔細感覺是哪一種痛？她眉頭深鎖痛苦的深呼吸，然後我說三分鐘到了，大家解開動作。我問現在感覺還好嗎？她說還好。我跟她說我們這樣一問一答已經三分鐘過去了耶，可是你一直在緊張擔憂的情緒上打轉，你忘了這三分鐘。其實你放輕鬆，感受自己身體如何從大腿可能沾黏或是過緊，跟著呼吸自我慢慢感受試著放鬆延展的肌肉。痛與舒服都一樣，都是「感受」，但我們從小就非常制式的認為痛是壞的，要逃離、要躲避，但不能躲的時候沒有人教我們要怎樣？所以就轉移到其他情緒上去發洩，但痛還是在啊？經過那次的經歷，這位學生從來沒再叫痛了，倒不是被我念了閉嘴，而是開始盡量在「感受」自己身體當下動作所反應的覺受，至少酸痛的時候，開始呼吸放鬆去跟「痛」在一起。

　　記得明就·仁波切的一個故事，他在遇到一位載他的司機，說聽上師的禪修課非常認同喜歡，但抱怨總是沒有時間靜下來禪修，或是找不到安靜的地方禪修。每次禪修手機都會響，一坐下來孩子就會在我面前跑來跑去，撐不過十秒鐘我就坐不住了……於是上師下車時跟他說：「請練習，好嗎？」，於是這成了他下一本書的書名。

請先開始「練習」好嗎？我從上第一堂瑜伽課，或是上「開心禪」一階的課程時，就因感受喜悅而「傻傻的」練習，跟著自己理性斷定的好老師，不多想的就一次一次的練習，十之八九不能上課的藉口其實都可以排開，當然同樣十之八九不能上課的什麼理由都可以是藉口。

　　人生能有一件事情是可以持續練習，並且你知道不需要擔憂競爭與失去，是多麼無上的幸福？當然，如果能從瑜伽與禪修的練習，可以擴大到人生的每一件事情上去應證那更是幸福！

　　誠實做好你每個當下，你仍然可以感受你的喜怒哀樂，痛苦或悲傷，只是你能否保持著「知道」著，不丟失覺知正念？

　　我還在練習著……

一張未完成的唐卡

　　帶我入門接觸佛法的師兄，有次去了一趟尼泊爾，回來時，送我一幅白度母的唐卡，這是我擁有的第一張唐卡，如獲至寶。唐卡裡，白度母的法相慈愛莊嚴，只是度母身上的飾品繪畫好像並未完成，我著實納悶。待我證之後得知，因師兄在回程前，那位畫唐卡的少女，來不及完成畫作，所以，只好帶回一幅「未完成的禮物」。那位師兄開玩笑的對我說：「也許你念白度母心咒念到一定的遍數，這些就會像是你送給白度母的飾品一樣，哪天飾品都完成在白度母的身上也說不定。」

　　而漸漸的，從喜歡看色彩美麗，又有著傳奇故事的唐卡繪畫，進而開始跟著師兄參加佛教的法會，一開始真的什麼都不懂，因為是藏傳佛教的法會，所以所有唱誦的儀軌都是藏文，雖然下面都有中文對照，但我眼力哪這麼好？所以多半是有念沒有懂，倒是對於佛與菩薩的心咒深感應心，於是

開始創作音樂，希望能把這些心咒，都有好唱的旋律能唱誦，而因創作開始找每個心咒背後的意義與緣起，於是有了之後的「祈菩行」音樂系列的製作。對於又開始錄音演唱，自己已有了新一層的領悟與意義，一切都發自內心的所願、喜悅、自在而無任何商業壓力，於是唱得開心與純粹，反倒因此入圍了三次傳藝類的金曲獎。

　　人一生中，要感謝的人真的非常非常多，尤其是在你生命轉折時，有時像是上天派來的使者，給予你人生指引的貴人。

　　與這位帶我入佛法師兄的相遇，是在我人生最汒然荒度、無助彷徨的時候，他帶我認識佛法，奇妙的帶你與不丹法王在曼谷巧遇，當下幫我皈依，在跟著他參加法會，因此有機緣認識詠給・明就仁波切，更有了機緣能為仁波切完成「聲空不二音樂禪」、「色空不二舞動禪」的演出編導，也因此能有因緣遠赴我從來沒想過此生會去的印度達蘭沙拉親見十七世大寶法王，為隔年祈福法會效力，也在同一時間能與大司徒仁波切在他座下會談用餐，也漸漸因此認識更多殊勝的仁波切，像是宗薩欽哲仁波切、卡盧仁波切、康楚仁波切……

　　老實說，剛開始我真都不清楚這些喇嘛、仁波切、法王，還記得要前去印度達蘭沙拉時，我還問這位師兄這位大寶法王是誰啊？為什麼你們聽到要去觀見他都這麼雀躍欣喜？記得那位師兄就跟我說，如果要用你在音樂團的比喻來說，那麼現在你要見的人，就像是去見麥可傑克遜一樣，這樣你懂了嗎？現在想來比喻有些好笑，但的確入木三分。爾後，漸漸由一次一次的法會與研讀這些大師的著作，才開始有了暸解與崇敬，開啟我生命另一扇關於心靈與智慧的窗。

猶記某次旅遊在曼谷，湊巧其中一天就是我的生日。因隨行師兄的朋友，相邀去看他在曼谷新裝潢的新宅。到了現場，發現屋子還是個雜亂未完成的工地，但聽說，同一時間，那位朋友還邀請了不丹的一位仁波切下榻給予加持祝福。當我遠遠看到仁波切，從雜亂工地走出，彷彿沒感到現場的塵灰窘迫，只是坦然微笑走過。那笑容，是一種我無法形容的親切善妙，震憾觸動我的內心。師兄突然問我，今天剛好你生日，你想皈依嗎？（通常皈依都是在皈依法會中進行）之前我從沒想過，而我當下也莫名的同意，於是師兄請求仁波切是否給與我受皈依儀式，他老人家笑笑地也說好。

於是，就我一個人，我跪在他老人家眼前，他口傳一句，我覆誦一句。這時，也不知為何，我眼淚止不住的流下，我彷彿有一種聽到幾世以前傳來，如親人的訊息，一種見到好久不見摯友的喜悅、感動、回歸的溫暖，以及續傳的責任。記得他將蓮花生大士心咒，一句句口傳給我時，我已淚流滿面。

最後仁波切跟我說，這是個很珍貴的緣起，他來自不丹，我來自台灣，而我們居然在曼谷相遇，而今日是你的生日，你皈依為佛子，要好好的珍惜。

在這一段種種奇妙的因緣連結下，我開始接觸佛法，學習禪修，練習瑜伽，用音樂分享佛經與心咒的祝福與美善，用瑜伽練習與教學來分享佛法與禪修裡的覺知與因緣因果的道理，更在師兄的帶領下，最後在他自身的生命中，體悟了凡事「無常」。當下才真體悟如夢幻泡影的真實，如露亦如電的人生長度，當師兄火化後最後只剩塵灰白骨時，彷彿才從夢裡醒來，而在你的夢裡看見另一個人的夢結束了，而你在夢裡發現自己從另一個夢裡醒來，這是多奇妙的經驗。如

夢，那我們還在自己的人生裡糾結些什麼？一切的怨習爭恐、快樂悲傷最後不都化為無意義的一過去與夢？

在不可知的未來裡，無常隨側，我們唯一能做得最好的事，就是珍惜當下、學習當下、覺知當下、感恩當下。在你所相遇所有的人事物上，盡可能的無論哪一刻生命到了盡頭，都能無所遺憾的放下說再見，甚至無法說再見。

也許就如那幅未完成的白度母唐卡，從一開始就是我最好參悟的學習。「放下」要從每次未完成裡，學習人生的「自在」。

感恩師兄－那未完成的唐卡給予的啟示，其實一切都在每個當下完成了。

佛花

　　接觸佛法對我最大的改變，或許是開始更清晰的看見我們對「對錯、黑白、善惡……各種標籤的執著認定。雖然心經人人會背，但回歸生活，所有貪瞋痴慢疑仍繼續在自己的人生上演著。罣礙、恐怖、苦集滅道仍在輪迴，這當然包括我自己在內。但就如上師所說，如何能從這些習氣中，至少先認出自己、看穿自己，才能看得見他人，看見環境與世界，繼而看見慈悲與真愛本然的存在，才能有勇氣有能力去面對所有隨側的無常，看見一切的發生都是最好的啟示，每一秒眼所及的景象都是最適切的美麗，直到你的心對所有標籤執意漸漸模糊，不再分別。

　　可惜說得容易，真要能實踐與體悟，我們總是習慣被約制定義帶回到原來習氣裡難以跳脫。於是我們還是討厭某人某事，貪愛某種狀態，怨恨過往遭遇，羨慕求之不得的……

　　記得明就‧仁波切的侍者曾經跟我分享一件事，某次

他為上師安排行程，過程中對方在交通與住宿上出了錯，以至行程銜接不上，更被迫當場換飯店，因此他對對方的漫不經心生抱怨，板著臉直到後來下榻的飯店。進了飯店，仁波切問他是不是對主辦的安排覺得很生氣？他說對。於是他把過程裡，覺得對方離譜又不用心，推卸責任……等等的抱怨一口氣忍不住地說出。結果仁波切給的回應是：「Very Good!」他嚇了一跳，不知仁波切怎麼會這樣的回答他？當然自己也有些不好意思，覺得有些失禮。正想跟仁波切抱歉的同時，仁波切說至少你知道你在生氣，這非常好！接下來是認出你生氣的緣由，只是你忘了覺察你的「生氣」，這很自然的，練習看著你的「生氣」，至於成因後果，讓它自然形成。於是在他觀察下這個「生氣」變得有些無趣，但沒有生氣，你就沒練習的對象了。這就是仁波切說 Very Good 的意思。

　　我們從小就被制式的教導與歸類好壞事物，省略自我思考的練習，我們很快地依照環境、前輩、朋友給我們的方向，做大家認可「對」的事，但很少練習思考自己覺得「對」的事，當然也就無法去理解別人與自己不同的思考與作為。我們太缺乏「練習」，練習錯誤、練習聆聽、練習思考、練習感覺、練習觀看自己的喜怒哀樂，練習認識、練習持續你的練習，於是沒有什麼是「不好的」，也沒有什麼是「好的」。

　　於是從小受到的挫折傷痛，我們寧可永遠記得，好成為每次我們自己軟弱時的藉口，我們不敢犯錯，因為對自己沒有自信能抵擋承認過失與接受批評，我們現在定論，因為我們懶得去嘗試與「練習」。

　　從瑜伽的練習裡，我反過來應證佛法的心證。沒有對錯，真正覺知當下每一個體位練習給予我的感受，當下呼吸的存在……從開始進入到最後的大休息，如同每一回在練習人生

的生老病死。凡事過於狂熱帶來身體的耗損，過於散漫帶來心理的困滯。於是再從錯誤裡找到中道與因果關係，進而從瑜伽的練習，去應證禪修的狀態，繼而慢慢擴展至一些些慈悲喜捨的感觸。但沒有覺知去「練習」，一切都是空談，什麼都不會發生。

我還在練習，也期望我能一直練習下去，但能覺察著不執著的練習、練習瑜伽、練習自信、練習愛與被愛、練習接受、練習欣賞、練習看見真實……順其自然地看待我的未來，也祈願與大家能開始一起練習並分享。

我不知道今生能否可以因練習而感受到片刻「佛」的狀態，但那不是重點，重要的是「我在練習」。因練習、學習獲得的喜悅，足以讓生命的每一個瞬間，都種下一個快樂的因，善的種子。

For What？

為了在我們人生的沿途上，每個眼所及的影像裡，每每看見佛花正開。

若人欲了知　三世一切佛
應觀法界性　一切唯心造

摘自－賢林菩薩偈

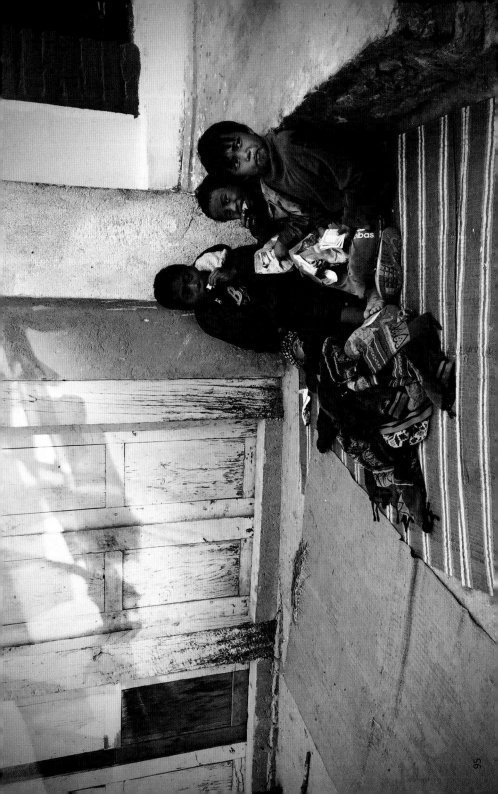

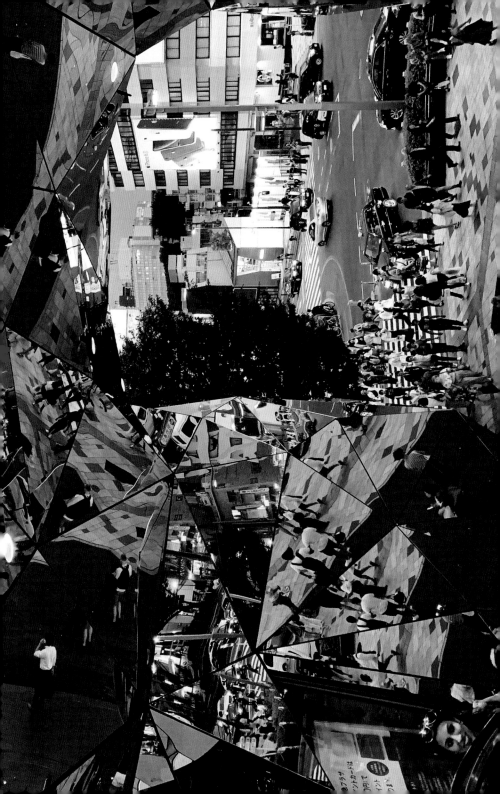

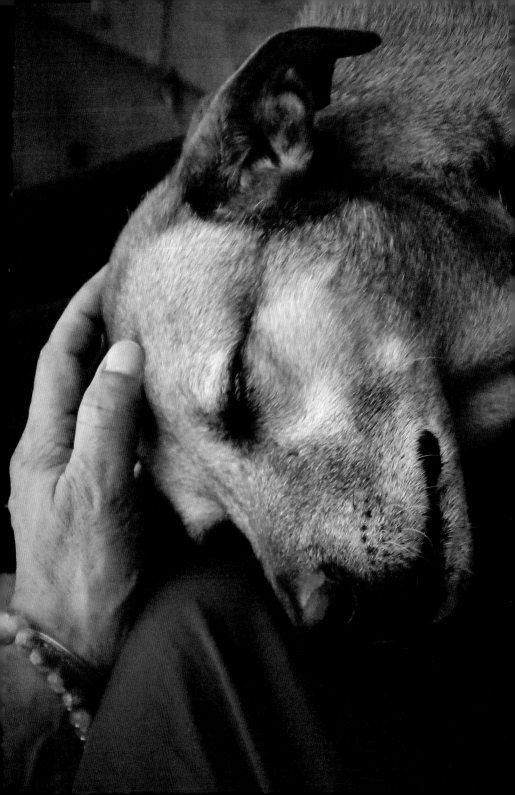

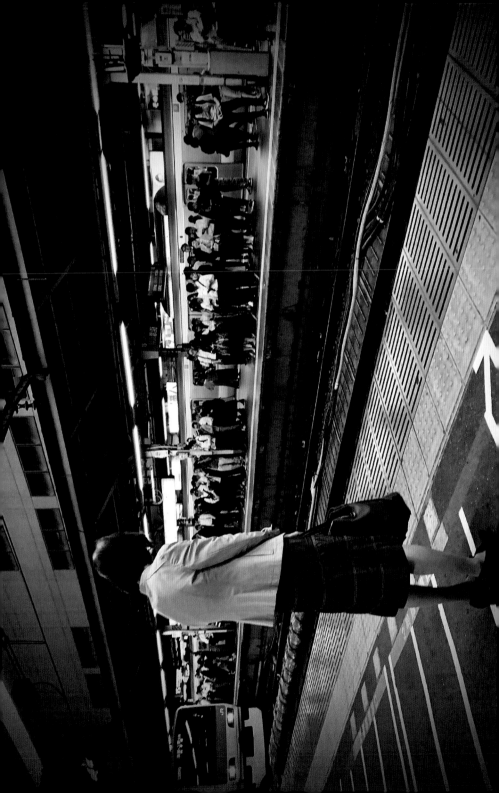

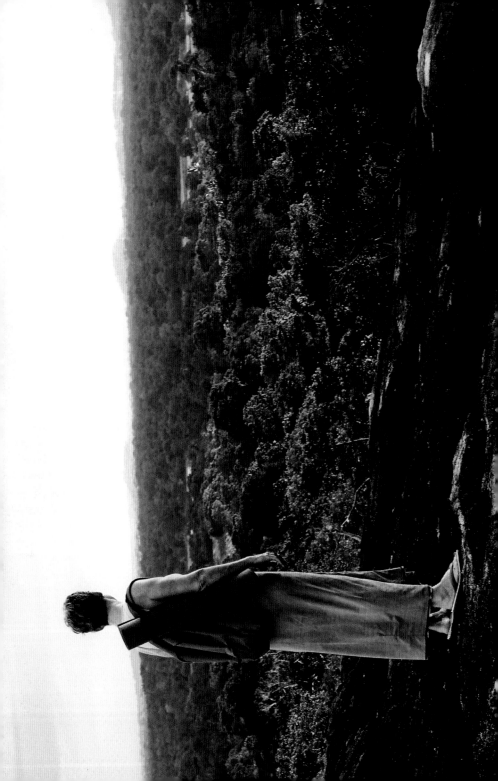

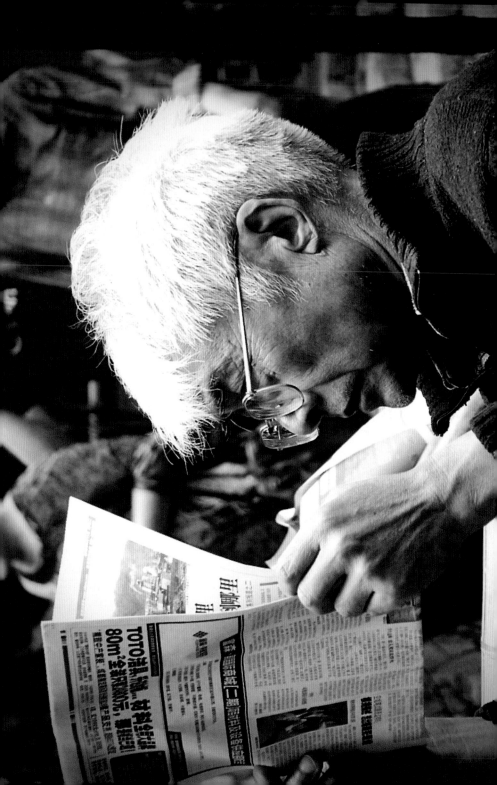

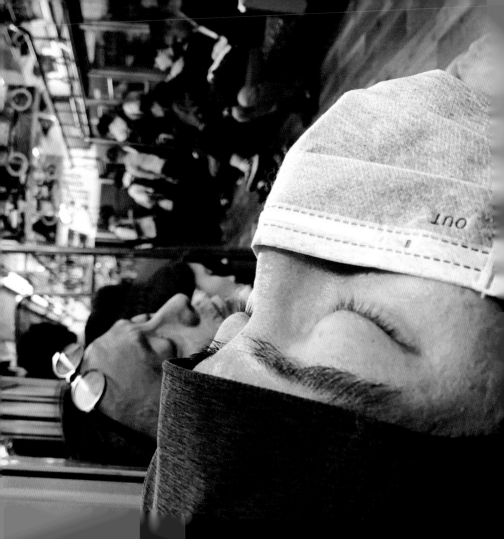

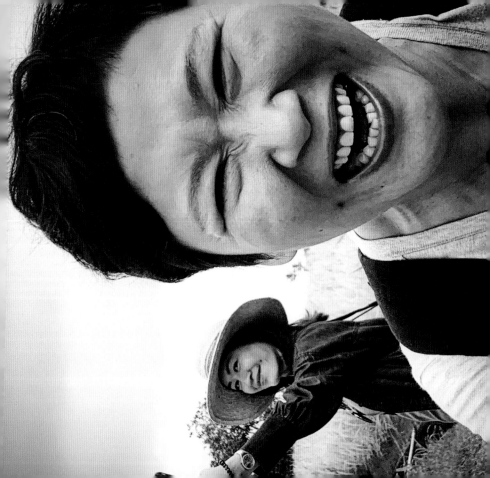

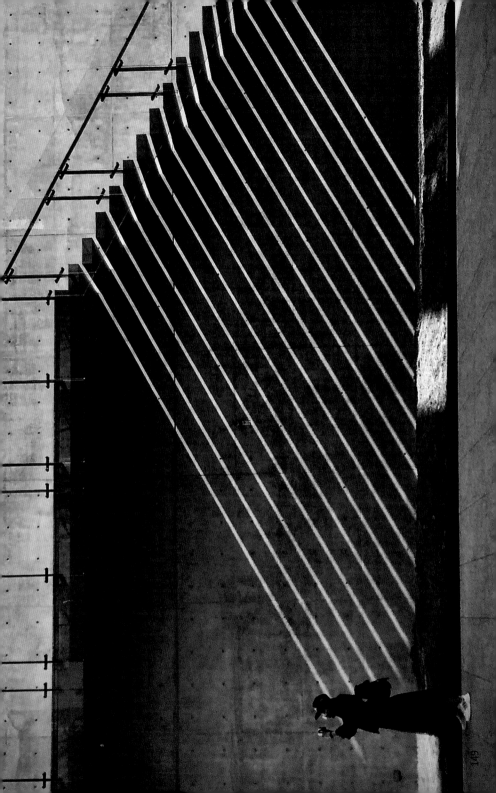

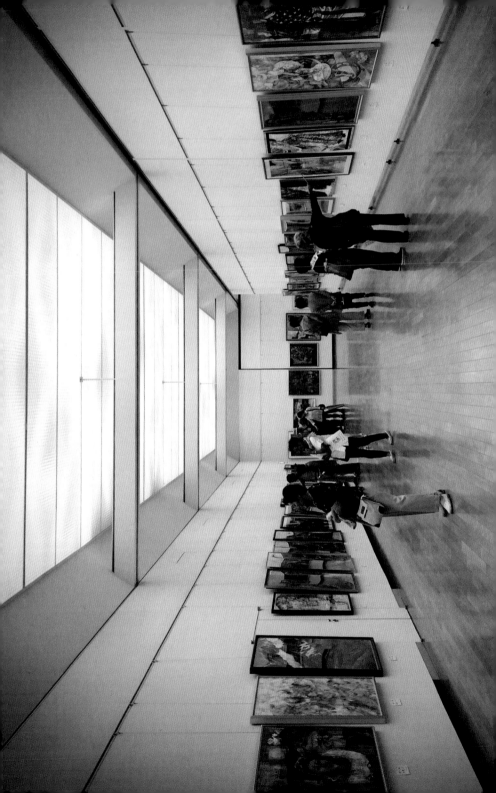

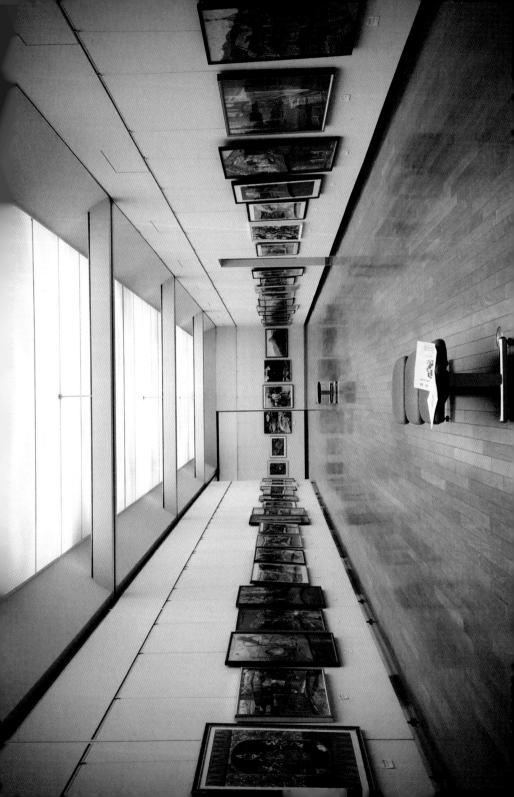

郭衡祈（郭子）

橫跨音樂、戲劇、演唱會……製作與導演工作。在臺北藝術大學戲劇系就學其間，就以「郭子」藝名、成為流行創作歌手。出版多張創作專輯「兒童樂園」、「鴿子與海」、「帶作品回家」、「愛相同」，並替多位知名歌手張學友、張惠妹、王菲、江美琪……等歌手，創作「祝福」、「偷心」、「原來你是麼都不想要」，「別在傷口灑鹽」、「矜持」、「忠孝東路走九遍」、「親愛的你怎麼不在我身邊」……等百首當紅歌曲。並成立「臺北故事劇場」，製作及演出多部口碑之作「極度瘋狂」、「大家安靜」、「花季未了」，「你和我和愛情之間」、「露露聽我說」……等精彩好戲。

二〇〇二年起，為劉若英、張惠妹、張清芳、鳳飛飛、萬芳……等多位歌手的大型巡迴演唱會、擔任導演工作。二〇〇八年生日當天正式皈依後，成立「新普行文化事業有限公司」，開始重新創作宗教心靈音樂「新普行」系列。嘗試著將流行音樂、以及西洋古典樂風的元素、為傳統的偈頌、心咒、梵唱注入新的旋律與編曲。新願這些千古流傳下來的生命經典、能以新的生命傳頌。並以三度入圍台灣傳藝類金曲獎「最佳宗教音樂專輯」。二〇一〇年完成二百小時三百瑜伽國際師資認證、並於台中開設「新普行瑜伽空間」。二〇一九年完成三年艾揚格三百小時瑜伽師資認證課程。二〇一八年策劃啟動第一屆「愛之日常音樂節」，為台灣愛滋與平權發聲的公益樂節。

佛花

作　　者──郭衢阼（郭子）
資深主編──謝鑫佑
校　　對──謝鑫佑、郭衢阼（郭子）
行銷企畫──藍秋惠
美術設計──林昇緯

總 編 輯──胡金倫
董 事 長──趙政岷

出 版 者──時報文化出版企業股份有限公司
　　　　　一〇八〇一九台北市和平西路三段二四〇號四樓
　　　　　發行專線　（〇二）二三〇六六八四二
　　　　　讀者服務專線　〇八〇〇二三一七〇五（〇二）二三〇四七一〇三
　　　　　讀者服務傳真　（〇二）二三〇四六八五八
　　　　　郵撥　一九三四四七二四時報文化出版公司
　　　　　信箱　一〇八九九台北華江橋郵局第九九信箱
　　　　　時報悅讀網──http://www.readingtimes.com.tw

法律顧問──理律法律事務所　陳長文律師、李念祖律師
印　　刷──詠豐印刷有限公司
初版一刷──二〇二〇年四月二十四日
定　　價──新台幣四〇〇元
（缺頁或破損的書，請寄回更換）

時報文化出版公司成立於一九七五年，
一九九九年股票上櫃公開發行，二〇〇八年脫離中時集團非屬旺中，
以「尊重智慧與創意的文化事業」為信念。

佛花／郭衢阼(郭子)著. -- 初版. --
臺北市：時報文化, 2020.04
192面；14.8X21公分

ISBN 978-957-13-8171-8(精裝)
1.攝影集

958.33
109004531

ISBN 978-957-13-8171-8
Printed in Taiwan